Marco FANTINI

Luca Beatrice

CHARTA

Progetto grafico/Design
Lorenzo Poggiali

Coordinamento Grafico
Graphical Coordination
Gabriele Nason
Daniela Meda

Coordinamento Redazionale
Editorial Coordination
Emanuela Belloni

Redazione/Editing
Elena Carotti
Emily Lignini

Traduzioni/Translations
Lexis s.r.l., Firenze

Impaginazione/Layout
Cecilia Chiavistelli

Fotolito/Color Separations
Studio Leonardo, Firenze

Copy e ufficio stampa
Copywriter and Press Office
Silvia Palombi Arte&Mostre, Milano

Ufficio stampa/Press Office,
Poggiali e Forconi Arte Contemporanea
CLP Relazioni pubbliche, Milano

Grafica Web e promozione on-line
Web Design and Online Promotion
Barbara Bonacina

Copertina/Cover
Pablo Ruiz, 2004

Retro di copertina/Back cover
Teatro India, Roma, 2004

Referenze fotografiche/Photo credits
Walter Capelli, Varese
Serafino Amato, Roma

Ci scusiamo se per cause indipendenti dalla nostra volontà abbiamo omesso alcune referenze fotografiche.

We apologize if, due to reasons wholly beyond our control, some of the photo sources have not been listed.

Edizioni Charta
via della Moscova, 27
20121 Milano
Tel. +39-026598098/026598200
Fax +39-026598577
e-mail: edcharta@tin.it
www.chartaartbooks.it

Printed in Italy

Galleria Poggiali e Forconi
Arte Contemporanea
via della Scala 35/A
50123 Firenze
Tel. +39-055287748
Fax +39-0552729406
e-mail:info@poggialieforconi.it
www.poggialieforconi.it

Marco Fantini

Teatro India, Roma
31 agosto - 25 settembre 2004
August 31 - September 25, 2004

Courtesy per le opere
Courtesy for the works
Poggiali e Forconi
Arte Contemporanea, Firenze

Con la supervisione di
With the supervision of
Pier Paolo Ecclesia

Un ringraziamento particolare a
Special thanks to

Giorgio Albertazzi

Giorgio Barberio Corsetti

Oberdan Forlenza

e/and

Dirigenti e personale di/Directors and
staff of Teatro di Roma

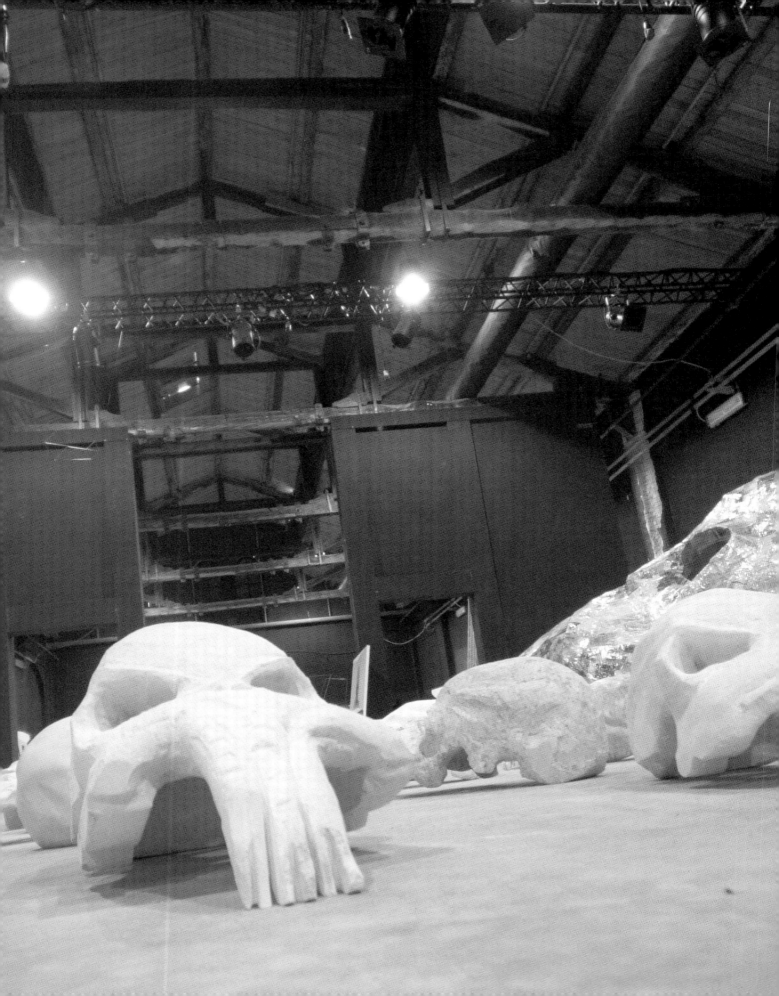

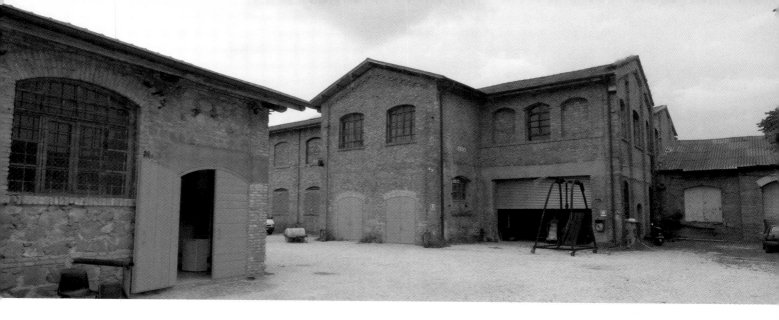

Marco Fantini. Vita e opere
Luca Beatrice

Capitolo 1. Biografia

Fino a che non è stata "inventata" la critica d'arte come disciplina scientifica, la storia (dell'arte) si studiava e si imparava attraverso l'osservazione delle opere e la conoscenza, spesso in bilico tra finzione e realtà, tra aneddoto e fatto, della vita. Non solo le *Vite* del Vasari sono un imperdibile repertorio di dati e notizie in cui lo studioso diventa volta per volta cultore della materia e inguaribile pettegolo; molti dei protagonisti negli ultimi due secoli sono stati oggetto di dissezioni e dissertazioni, poiché il *vivre d'artiste* ha costituito (solo in parte lo costituisce ancora) un viatico per esprimere una sovrana differenza rispetto al genere umano dei cosiddetti "normali". In *Nati sotto Saturno* i Wittkover hanno discusso l'influenza del lunatismo sui comportamenti di persone particolarmente sensibili e ricettive, mentre Michel Foucault nella

Storia della follia nell'età moderna ha dimostrato che la medicina considerava la stranezza, i repentini cambi d'umore, la melanconia alla stregua di malattie mentali, passibili di trattamenti coercitivi come la reclusione.

Tornando alle soglie del Novecento, leggiamo ancora Van Gogh come un mito per tutti quelli, e sono tanti, a credere che il "vero" artista debba patire stenti in vita per poi ottenere risarcimento postumo. Scrive Marco Senaldi: "Dal 1890, anno della sua morte, a oggi, il mito di Van Gogh non conosce flessione. Al punto che lo si potrebbe considerare come il capostipite della leggenda dell'artista moderno e dei suoi paradigmi. Studiato da filosofi, psicoanalisti, scrittori e immortalato in numerose fiction narrative, cinematografiche e televisive, Van Gogh è, all'alba della modernità, un potente faro che getta la sua luce vivida fino all'epoca contempora-

nea, quale protagonista di incredibili ascese di valore commerciale avvenute più o meno a un secolo dalla sua morte."[1] Picasso è stato protagonista, come la cantante Madonna e la principessa Lady D., di biografie spesso non autorizzate, che parlano più dell'uomo (il vitalismo sfrenato, la sessuofilia) che del pittore. Francis Bacon ha rappresentato il maledettismo e la diversità carnale non dissimulata, Jackson Pollock il mito on the road "Die Young Stay Pretty" e Alberto Giacometti l'ansia esistenziale portata come un vestito nella bellissima storia romanzata di James Lord. Accanto alla letteratura molto ha potuto il cinema, trasportando a Hollywood la leggenda cinematografica di artisti come Frida Kahlo, Andy Warhol, Jean-Michel Basquiat e, di recente, recuperando antichi modelli in Pontormo, Vermeer e Goya.

Eppure questo eroismo sembra sfuggire alle poetiche contemporanee in cui alla figura dell'artista si sovrappone quella del manager, dell'imprenditore; un personaggio nemmeno più assimilabile a una rockstar che si esibisce sul palco davanti ai suoi fans, ma piuttosto a un anonimo dj nascosto dietro la consolle degli strumenti elettronici, oppure a un pubblicitario, un copywriter, che concepisce le sue opere studiandone preventivamente gli effetti sul pubblico.

Tutto ciò per dire che oggi risulta sempre più difficile "raccontare" una vita d'artista attraverso caratteri di eccezionalità e differenza. Non così per Marco Fantini le cui note biografiche risultano, se non decisive per capire la sua pittura, almeno suggestive e curiose. Giovanissimo studia architettura a Venezia, quindi scopre la propria passione per la fotografia frequentando i corsi di Italo Zannier a cui si deve la concezione teorica contemporanea della materia almeno in Italia. Parte qui, siamo a metà degli anni Ottanta, una visione forte e intrisa di contenuti nella poetica del giovane Fantini (parzialmente espressionista) derivatagli anche, come ha scritto Alberto Fiz, "dall'aver frequentato a lungo istituti e ospedali psichiatrici"[2], alla ricerca di un *animus* nei volti di persone ai margini e oltre la follia: scatti che sono poi riemersi nella pittura, a costituire una sorta di omaggio ai ritratti dei malati di Delacroix e al ciclo *Pio Albergo Trivulzio* di Angelo Morbelli.

È certamente vero che la biografia di un artista si costruisce attraverso gli incontri e i viaggi. Leggo in una nota che Fantini ha conosciuto Paolo Fossati, il compianto critico e storico dell'arte appassionato scrittore del Novecento quanto distante (in certi casi sprezzante) dalla contemporaneità. Leggo in un'ex-erga di un catalogo la dedica a Emilio Tadini il cui valore di intellettuale a 360 gradi (critico e polemi-

sta acuto, poeta, romanziere oltre al pittore che tutti conoscono) ha pochi eguali in Italia. Incontri uniti alle passioni che possono aver determinato, lo vedremo in seguito, una certa aristocrazia del fare pittura in Fantini. E scopro con sorpresa il viaggio e il soggiorno di due anni a Città del Messico per lavorare come progettista dall'architetto Enrique Norton, approfondire la conoscenza delle fotografie di Tina Modotti e soprattutto studiare "dal vero" il muralismo messicano davanti ai cicli di Siqueiros e di Rufino Tamayo. Dopo, il rientro in Italia, il trasferimento dalla provincia veneta a Milano e quindi la scelta definitiva della pittura. Marco Fantini gode dunque di un importante background ancor prima che la sua storia d'artista cominci.

Capitolo 2. Novecento

Novecento è il secolo che ci ha da poco lasciati portandosi via i cento anni più densi della storia del mondo. L'era del passaggio dal moderno al contemporaneo, come un drammatico tira e molla mai definitivamente compiuto. "Novecento" è anche l'immagine del "pianista sull'oceano" che continua a suonare mentre la nave, alla deriva, affonda lenta. Nei primi decenni è il punto di partenza delle avanguardie e della teoria evoluzionistica applicata alla cultura, teoria che si ribalterà sul finale per dimostrare in qualche misura il limite, se non proprio il fallimento, di questa ipotesi. Molti artisti che si sono formati sul finire del XX secolo hanno scelto di guardare all'arte con un atteggiamento riassuntivo: ovvero elaborare un'opera (e dunque una teoria) che si sforzasse di fare il punto sul già visto e da qui ipotizzare una nuova e originale visione. Ma, a differenza degli artisti degli anni Ottanta che ricorrevano alla citazione con il gusto del paradosso – la sospensione spazio-temporale, lo spostamento all'indietro come una bizzarra ricerca dell'arcaismo talora ai limiti della parodia – Marco Fantini sceglie la pittura del Novecento per elaborare una teoria estetica sul presente. Viene meno qualsiasi differenza o gerarchia tra moderno e postmoderno, tra avanguardia e post-avanguardia. Il senso è che il secolo passato ha interferito sullo sguardo in maniera

inedita rispetto al passato per una serie di evidenti ragioni e concause: l'arte come fenomeno di massa, l'arte a contatto con i media, l'arte sottoposta al confronto con elementi esterni di natura non precipuamente artistica e così via. Fantini non utilizza le immagini presenti (e quegli evidenti rimandi che sarebbe persino superfluo sottolineare) come nella contemporanea estetica del remix, ma di fatto sottolinea, attraverso ciò che possiamo ritrovare e riconoscere nella sua pittura, una familiarità e un'appartenenza che rivelano il modo d'essere dell'artista nella convinzione che, in qualche modo, arte e vita possano ancora coincidere. Il Novecento per Fantini ha un fascino nominale, non movimentista o di corrente: cioè si rivolge a quelle individualità cui è stata attribuita la patente di autorialità, anche a rischio di eccessivi personalismi. Una scelta che non va interpretata come una serie di omaggi, semmai un sentirsi parte di una linea non casuale, non circostanziata e assolutamente non ludica della pittura, aderente al tempo ma senza conformismi, una pittura che utilizza le immagini non a scopo narrativo ma teorico, al fine di discutere di se stessa, su se stessa e con se stessa.

Munch, Soutine, Picasso, Bacon, Giacometti, Dubuffet, i muralisti messicani: artisti che hanno lavorato sull'eccezionalità della pittura, cogliendone più gli aspetti magmatici e caotici che non razionali e ordinati, sulla messa in scena del talento, sull'esistenzialità necessaria che non riesce a nascondere la sofferenza. Una pittura del dubbio, interrogativa, aspra, che pone domande e non dà risposte: in una sola parola, difficile. E Fantini, che come ho detto prima "sente" questa familiarità, sceglie una strada rischiosa non per eroismo o autocompiacimento ma perché non riesce a concepire l'idea dell'arte oltre e al di fuori di questa necessità.

Ma Fantini sa essere ugualmente spigliato e ironico: nulla più distante da lui della pedanteria e seriosità. Sa, per esempio, che l'immaginario del Novecento è stato influenzato sia da Picasso che da Walt Disney e che cinema, illustrazione, persino fotografia hanno fornito un contributo fondamentale riguardo al posizionamento dell'opera nel sociale[3]. Personaggio centrale in molti quadri di Fantini è Mickey Mouse, il topolino della prima edizione disneyana (con le orecchie più grandi e il

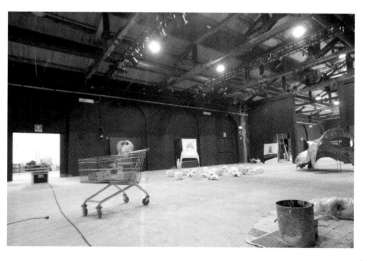

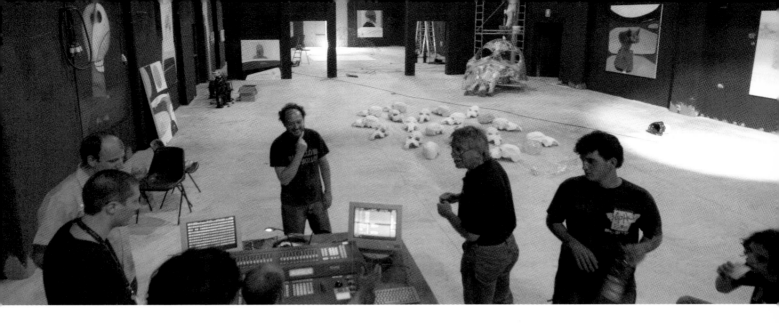

look più semplice). "Vengo spesso criticato per questa insolente intromissione nella mia pittura, ma io non saprei proprio che dire... anche a me desta qualche seria preoccupazione..." ha maliziosamente affermato l'artista[4], e non credo si tratti soltanto della ricerca di un dialogo con le "pratiche basse" o con la cultura di massa. È dai tempi della Pop Art, infatti, che i rapporti tra arte e altro procedono in questa direzione, nonostante ciò che pensava Theodor Adorno rispetto ai generi e all'industria culturale "che i sostenitori del genere sono fanatici in possesso di un gergo o adepti vaghi e inarticolati, non possono pretendere di mescolare la loro passione con il cubismo, la lirica di Eliot o la prosa di Joyce. Insomma, in questi casi occorre conservare la distinzione, per discutibile che sia, tra arte alta, autonoma, e leggera, commerciale"[5].

Ma in fondo non c'è pittura moderna che non sia attraversata dalla relazione tra questi elementi. Per Marco Fantini la pittura è teoria e dunque non può rinunciare alla propria costante verifica.

Capitolo 3. Pittura

Non ancora quarantenne, Fantini emerge negli anni Novanta, quando il panorama pittorico italiano (e non solo) è dominato da uno strettissimo rapporto con l'immagine di stampo realistico e, per conseguenza, di taglio fotografico. Se da un lato tale mimetizzazione tra pittura e altro ha sviluppato un interessante ambiente ipermetropolitano (la sede ideale della pittura negli anni Novanta) con un riconoscersi generazionale nelle immagini e nelle storie raccontate, dall'altro si è assistito a un persistere anacronista e francamente scarico di certa pittura che si è sempre voluta mantenere distante dalle tentazioni del mondo. Didascalica la prima, noiosa la seconda.

Poi, da pochi anni in qua e soprattutto negli Stati Uniti e in Germania, si è sviluppato un nuovo filone che ha recuperato svariate questioni interne al linguaggio (quindi la pittura nel suo aspetto meramente teorico) da cui far affiorare, discutendone i rapporti di forza, l'immagine di una natura verosimile. Della pittura contemporanea a Fantini interessa soprattut-

to questo: un dialogo continuo tra le parti, un'unità di spazio-tempo su cui far convergere una molteplicità di segni mossi contemporaneamente dall'intuito e dal raziocinio. Perché se è vero che un quadro è frutto di equilibrio e di rapporti tra le cose, non si arriverebbe mai al miracolo laico della "grande pittura" senza il guizzo imprevisto della genialità.

Definiamolo con un ossimoro, un quadro di Fantini: un ordine disturbato, oppure un caos razionale. Personalmente trovo molto stimolante l'incessante stratificarsi di elementi contrapposti o che provengono da sistemi opposti: qualcosa che va a compiersi senza mai definirsi del tutto attraverso immagini, scritture, cancellature, gesti, segni. Ci troviamo così in presenza di una struttura aperta che, nel lasciarci un ampio margine di libertà, chiede per autodefinirsi il nostro sguardo complice. In poche parole, una pittura sapiente, di grande qualità e soprattutto bella.

Capitolo 4. India

Resta da dire del fascino enigmatico che le opere di Marco Fantini emanano, di quel desiderio di incodificabilità non dissimulato che mi fanno venire alla mente qualcosa che scrisse Louis-Ferdinand Céline a proposito della pittura e che cito a memoria "va vista a distanza, perché sennò non riesce a nascondere le proprie bugie".

Il critico letterario Franco Moretti, coniando la felice formula di *Opere Mondo*[6], ha inteso definire quelle opere appunto di difficilissima se non impossibile definizione, che puntano sulla complessità articolata della struttura e si propongono come ambiziosi sistemi cosmogonici: da *Don Chisciotte* a *Ulisse*, dalle *Finzioni* borgesiane a *Cent'anni di solitudine*.

Non è tanto l'aver utilizzato varie volte il titolo *Il mondo* per opere comprese tra il 1998 e il 2002, quanto l'ambizione che appunto un'opera dalla struttura "mondo" possa in qualche modo comprendere il "tutto". È chiaro che tale atteggiamento – non è tanto assimilabile all'enciclopedismo del cinema di Peter Greenaway, quanto a una sorta di ipertesto (o pluritesto) a colori con i suoi motivi ritornanti (lo stile) e gli ingressi, decisivi, di nuove forme pittoriche risolte quasi sempre da illuminazioni folgoranti – trova sfogo ideale di fronte a un palcoscenico al quale rispondere, a sua volta, con un'azione teatrale. Responsabilità ulteriore per un'opera cui vien meno la protezione del contesto convenzionale della contemporaneità (il cubo bianco), ed è costretta a cimentarsi con un altro da sé che ne invade, quando non ne determina, la natura.

Nasce così il progetto di Marco Fantini per il Teatro India a Roma, luogo di raccordo ideale tra la sperimentazione linguistica e la classicità dei testi. Sarà uno spettacolo intenso, un dialogo tra la pittura, la scultura, il disegno, l'installazione e il palcoscenico – che, ricordiamo, prevede un pubblico convenuto e non occasionale a cui si chiede tempo, complicità e immersione. Quella stessa sensazione che Richard Wagner definiva "golfo mistico" e che Marco Fantini interroga attraverso sciarade e depistaggi ma pur tenendo ferma la mano sul cuore del problema, ovvero che si tratta sempre e comunque di pittura.

Note

1. Marco Senaldi, *Van Gogh a Hollywood*, Meltemi, Roma 2004.

2. Alberto Fiz, *Una trappola per il mondo*, in *Fantini*, catalogo della mostra, Galleria Poggiali & Forconi, Firenze 2001.

3. Cfr. Giancarlo Politi, *Picasso – Walt Disney* e Francesco Bonami, *Amleto nella savana*, in "Flash Art", n. 189, Milano, dicembre 1994-gennaio 1995 (il numero in cui uscì uno still del *Re Leone* in copertina).

4. Marco Fantini, *Premessa finale*, in *op.cit.*, Firenze 2001.

5. Sintomatico che queste note di T.W. Adorno, scritte nel 1953, compaiano su un libro dedicato al cinema hard core come fenomeno sociale. Cfr. Pietro Adamo, *Il porno di massa*, Raffaello Cortina, Milano 2004 (introduzione).

6. Franco Moretti, *Opere Mondo*, Einaudi, Torino 2004.

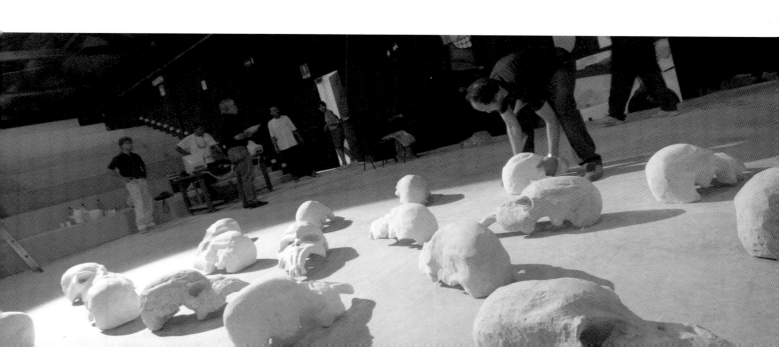

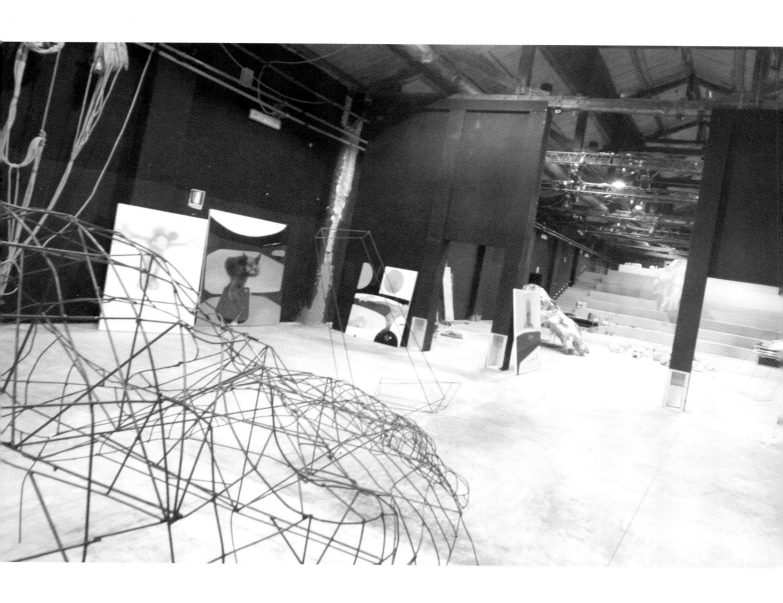

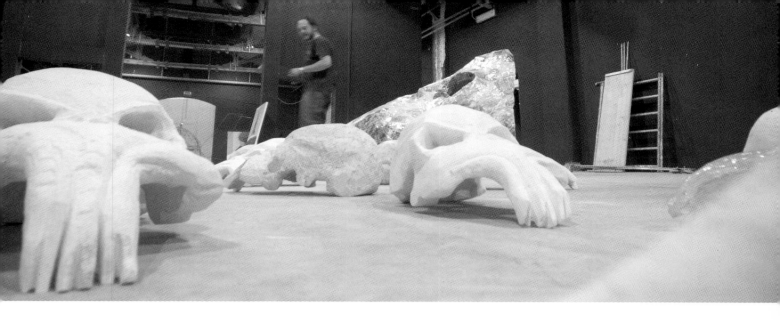

Marco Fantini. Life and Works
Luca Beatrice

Chapter 1. Biography

Before the "invention" of art criticism as a scientific discipline, the history (of art) was studied and learned through the observation of the works and a knowledge of the life—frequently suspended between fiction and truth, anecdote and fact. It is not only Vasari's *Lives* that are an impeditive repertory of data and information, in which the scholar is at once specialist in the discipline and incurable gossip. Many of the protagonists of the last two centuries have been the subject of dissections and dissertations, since the *vivre d'artiste* constituted (as now it only partially does) a viaticum for expressing the supreme difference from the so-called "normal" human genus. In *Born under Saturn* the Wittkovers discussed the influence of lunacy on the behavior of people who are particularly sensitive and receptive, while in his *History of Madness*

Michel Foucault has shown how medicine classified oddness, sudden changes of mood and melancholy as mental illness, subject to coercive treatments such as reclusion.

Returning to the early years of the twentieth century, Van Gogh is still seen as a legend for all those, and they are numerous, who believe that the "true" artist must suffer privations during his life to attain posthumous compensation. As Marco Senaldi writes: "From 1890, the year of his death, up to the present, the myth of Van Gogh has persisted without letup, to the extent that he can be considered the founding father of the myth of the modern artist and his paradigms. Studied by philosophers, psychoanalysts and writers, and immortalized in numerous narrative, cinema and TV fictions, Van Gogh is—at the dawn of the modern age—a powerful lighthouse that sends its

livid beam right up to the contemporary period, as the protagonist of the most incredible leaps in commercial value that took place more or less a century from his death."[1] Like the pop star Madonna and the Princess, Lady Di, Picasso was often the protagonist of non-authorized biographies, which talk more about the man (the unbridled vitality, the sexuality) than the painter. Francis Bacon represented the cult of the cursed and unconcealed carnal diversity, Jackson Pollock—the on-the-road myth, "Die Young Stay Pretty," Alberto Giacometti—existential anxiety worn like a garment in the fine fictionalized history by James Lord. Alongside literature, cinema, too, has done a great deal, transporting to Hollywood the cinematographic legend of artists such as Frida Kahlo, Andy Warhol, Jean-Michel Basquiat and, more recently, recuperating ancient models such as Pontormo, Vermeer and Goya.

And yet this heroism appears to evade contemporary poetics, in which the figure of the artist is overtaken by that of the manager, the entrepreneur, a figure that no longer resembles the rockstar who appears on stage in front of his fans, but rather an anonymous DJ hidden behind the console of electronic instruments, or an adman, a copywriter, who conceives his works by studying in advance their effect upon the public.

All this explains why it now proves increasingly difficult to "recount" the life of an artist through features of the exceptional and the different. But this is not the case with Marco Fantini, whose biographical notes prove, if not decisive for an understanding of his paintings, at least suggestive and curious. At a tender age he started studying architecture in Venice, after which he discovered his passion for photography attending the courses of Italo Zannier, to whom we owe the contemporary theoretical conception of matter, at least in Italy. Starting from here—we are in the mid-1980s—is a strong vision dense with contents in the poetics of the young Fantini (partially Expressionist) deriving also, as Alberto Fiz writes, "from having frequented at length psychiatric institutes and hospitals,"[2] searching for an "animus" in the faces of these people on the margins of insanity and beyond: shots that then re-emerge in the painting, constituting a sort of tribute to the invalids of Delacroix and the *Pio Albergo Trivulzio* cycle of Angelo Morbelli.

It is certainly true that the biography of an artist is constructed through encounters and travels. I read in a note that Fantini knew Paolo Fossati, the late-lamented critic and art historian, as much an impassioned writer on the twentieth century as he was distant from (and in

some cases contemptuous of) the contemporary. I also read in an ex-erga of a catalogue, the dedication to Emilio Tadini, who as an all-round intellectual (critic and acute polemicist, poet and novelist, as well as the painter we all know) has few equals in Italy. Encounters combined with the passions that, as we shall see later, may have determined a certain aristocracy of making art in Fantini. And I discover with surprise the two-year sojourn in Mexico City, where he worked as a designer for the architect Enrique Norton, deepened his knowledge of the photographs of Tina Modotti, and above all studied Mexican muralism "from life," in front of the cycles of Siqueiros and Rufino Tamayo. After this, the return to Italy. The move from the Veneto region to Milan, and then the definitive choice of painting. Marco Fantini, therefore, could boast a significant "background," even before his story as an artist began.

Chapter 2. Twentieth century

The twentieth century has just closed behind us, carrying off the most intense hundred years in the history of the world. The era of passage from the modern to the contemporary, like a dramatic tug-of-war, never definitively resolved. "Novecento" is also the image of the "pianist on the ocean", who continues playing as the ship, adrift, sinks slowly. The early decades witnessed the rise of the avant-gardes and the evolutionary theory applied to culture, a theory that was eventually to be overturned, demonstrating to a certain extent the limitation, if not actually the failure, of the hypothesis. Many artists who emerged towards the end of the twentieth century chose to look on art with a summarizing attitude: that is, to elaborate a work (and hence a theory) that forced itself to take stock of what had already been seen and from there hypothesize a new and original vision. But, unlike the artists of the 1980s who resorted to citation with a taste for paradox—spatial-temporal suspension, backwards movement in a bizarre search for the archaic at times bordering on parody—Marco Fantini chose the painting of the twentieth century to elaborate an esthetic theory about the present. All hierarchical distinctions between modern and post-modern, between avant-garde and post avant-garde are lacking. The idea is that the last century interfered with vision in a way that was completely original in respect to the past, for a series of evident reasons and concomitant causes: art as a mass phenomenon, art in contact with the media, art subjected to the confrontation with external elements of a not essentially artistic nature, and so on. Fantini does not utilize the images present (and those clear references that it is unnecessary to emphasize) as in the contemporary esthetics of the remix, but effectively underlines—through what we can discover and recognize in his painting—a familiarity and a belonging that reveal the artist's mode of being in the conviction that, in some way, art and life can still coincide. The fascination that the twentieth century has for Fantini is nominal, not related to movements or currents: that is, it focuses

those individualities that have been attributed the licence of authoritativeness, even at the risk of excessive personalism. This choice should not be interpreted as a series of tributes, but rather a feeling part of a line of painting that is not casual, nor circumstantiated and absolutely not ludic, adhering to time, but without conformism, a painting that uses images not for narrative but for theoretical purposes, stimulating dialogue with and about itself.

Munch, Soutine, Picasso, Bacon, Giacometti, Dubuffet, the Mexican muralists: artists who have worked on the exceptional in painting, capturing the most magmatic and chaotic rather than the rational and ordered aspects, on the staging of talent, on the essential existentialism that does not manage to conceal suffering. A painting of doubt, interrogative, harsh, that poses questions and does not provide answers: in a word, difficult. And Fantini who, as I said before, "feels" this familiarity, chooses a risky path not out of heroism or self-gratification, but because he cannot conceive the idea of art without or beyond such necessity.

But Fantini also knows how to be confident and ironic: nothing could be further from him than pedantry and mock-seriousness. He knows, for example, that the image of the twentieth century was influenced by both Picasso and Walt Disney, and that cinema, illustration, and even photography have made a fundamental contribution to the positioning of the work of art within the social sphere.[3] A central figure in many of Fantini's paintings is Mickey Mouse, that of the first Disney edition, (with bigger ears and a simpler look). "I am often criticized for this insolent intrusion into my painting, and I really don't know what to say...I'm seriously worried about it myself..." the artist has commented mischievously,[4] and I don't think we're dealing here merely with the desire for a dialogue with low or mass culture. Effectively, since the times of Pop Art, the relations between art and other have been moving in this direction, despite what Theodor Adorno thought about genres and the culture industry "that the supporters of the genre are fanatics in possession of a jargon, or

ambiguous and inarticulate adepts, they cannot expect to mix their passion with Cubism, the poetry of Eliot or the prose of Joyce. In short, in such cases we need to preserve the distinction, debatable as it may be, between art that is high and independent and that which is lightweight, commercial."[5]

But, essentially, there is no modern painting that is not traversed by the relation between these elements. For Marco Fantini painting is theory, and cannot therefore evade its own constant verification.

Chapter 3. Painting

Fantini emerged in the 1990s, not yet forty, when the Italian painting panorama (and not just Italian) was dominated by the very close relation with the realistic printed image and, by consequence, with the photograph. While, on the one hand, this identification between painting and other stimulated the development of an interesting hyper-metropolitan environment (the ideal site for the painting of the '90s), with a generational self-recognition in the images and the stories recounted, on the other hand, there was also an anachronistic and frankly empty persistence of a certain type of painting that has always kept itself aloof from the temptations of the world. Didactic the former, boring the latter.

Then, just a few years later, and above all in the United States and in Germany, a new strand emerged that took up various issues inherent to the language (and therefore painting in its purely theoretical aspect), bringing to the surface the image

of a realistic nature, discussing its balance of power. This is what most interests Fantini in contemporary painting: a continual dialogue between the parts, a unity of space and time within which a multiplicity of signals originating at the same time from intuition and reason can be converged. Because while it is true that a painting is the result of the balance and the relations between things, the laic miracle of the "great painting" could never be achieved without the unpredictable flash of genius.

A useful way of defining Fantini's painting is through oxymoron: a disturbed order, or a rational chaos. Personally I find highly stimulating the incessant stratification of elements that are diametric or originate from opposing systems: something that is achieved without ever being wholly defined through images, writings, cancellations, gestures, signs. We thus find ourselves in the presence of an open structure which, in leaving an ample margin for freedom, requires our accomplice gaze for its self-definition. In a word, a skilful painting, of great quality, and above all fine.

Chapter 4. India

What remains to be mentioned is the enigmatic charm that Marco Fantini's works emanate, that unconcealed desire for uncodifiability that brings to mind something Louis-Ferdinand Céline wrote about painting, and which I quote from memory, that "it should be seen from a distance, because otherwise it cannot manage to conceal its lies."

The literary critic, Franco Moretti, when he coined the happy formula of *Opere Mondo,*[6] intended precisely such works that are difficult, if not impossible, to define, which focus on the articulated complexity of the structure, and propose themselves as ambitious cosmogonic systems: from *Don Quixote* to *Ulysses*, from Borges' *Fictions* to *A Hundred Years of Solitude*.

It is not so much the use of the title *The world* for various works created between 1998 and 2002, as the actual ambition that a work with a "world" structure can in fact encompass all. It is clear that this attitude—not comparable so much to the encyclopedic cinema of Peter Greenaway as to a sort of hypertext (or multitext) in color, with all its recurrent motifs (the style) and the, decisive, entries of new pictorial forms almost always resolved by dazzling illuminations—finds its ideal outlet before a stage to which it can in turn respond with a theatrical action. A further responsibility for a work that lacks the protection of the conventional context of the contemporary (the white cube) and is constrained to venture upon another that invades its nature, when it does not determine it.

And this is how Marco Fantini's project emerged for the Teatro India in Rome, a site of ideal connection between linguistic experimentation and the classicism of the texts. It will be an intense experience, a dialogue between painting, sculpture, drawing, installation and the stage, which, we would recall, envisages a public—summoned and not occasional—from which time, complicity and immersion is demanded. That same sensation that Richard Wagner defined as "mystic gulf" and that Marco Fantini interrogates through charades and false trails, while

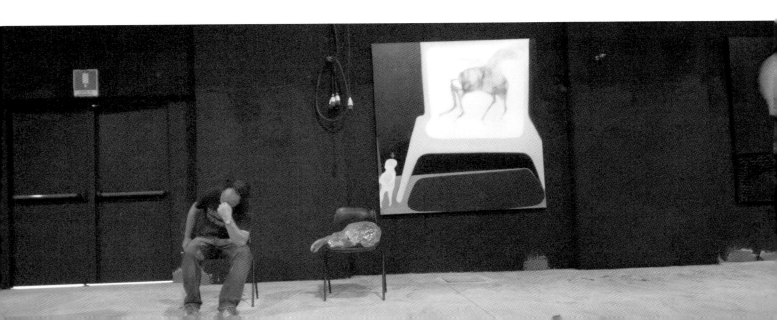

always keeping a firm grasp of the heart of the problem, that is, that what we are dealing with is still always painting.

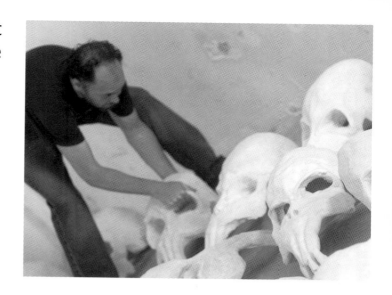

Notes

1. Marco Senaldi, *Van Gogh a Hollywood*, Meltemi, Rome 2004.
2. Alberto Fiz, *Una trappola per il mondo*, in *Fantini*, exhibition catalogue, Galleria Poggiali & Forconi, Florence 2001.
3. Cf. Giancarlo Politi, *Picasso – Walt Disney* and Francesco Bonami, *Amleto nella savana*, in *Flash Art*, n. 189, Milan, December 1994-January 1995 (the issue with a still from *The Lion King* on the cover).
4. Marco Fantini, *Premessa finale*, in *op.cit.*, Florence 2001.
5. It is significant that these notes by T.W. Adorno, written in 1953, appear in a book dealing with hard core cinema as a social phenomenon. Cf. Pietro Adamo, *Il porno di massa*, Raffaello Cortina, Milan 2004 (introduction).
6. Franco Moretti, *Opere Mondo*, Einaudi, Turin 2004.

"...a quelli che sentono, più che a quelli che ragionano —
ai sognatori e a chi fida nei sogni
come nell'unica realtà..."

Edgar Allan Poe, *Eureka*, 1848

Ho cercato di restituire all'"India" ciò che mi ha dato, ciò che la percezione sensibile dei suoi spazi ha stampato indelebilmente sulla retina della mia emotività: l'energia profonda, la silenziosa bellezza gotica, il nero calmo e rassicurante delle murature che, come una coperta sembrano tutt'ora avvolgere lo svilupparsi via via più intenso del mio sentire.
Le sensazioni più profonde, quelle che maggiormente sembrano attraversare le barriere della coscienza avvengono nell'oscurità, nell'abbandono del sonno, quando il nostro sguardo vigile si capovolge in direzione del sogno...
Percezioni equivalenti si possono esperire nell'ipnotica contemplazione dei movimenti cangianti di una fiamma, nell'abbandono visivo della mai conclusa volta stellata del cielo, nell'immersione del corpo nelle profondità abissali di qualche oceano, che amo immaginare attraversate dalla scia luminosa di coloratissimi pesci fosforescenti... altre vie potrebbero essere immagino quelle illecite dell'oppio e di tutte quelle sostanze atte a stimolare il lato sempre in ombra della nostra coscienza.
Ecco, mi piacerebbe che questo mio intervento all'interno del ventre del teatro, riuscisse a muovere l'immaginazione bloccata del sentire razionale... vorrei che nel silenzio di questo apparire e scomparire fluttuante di intenzioni qualche osservatore, anche uno soltanto, potesse per un attimo divenire astronomo o palombaro, che potesse resuscitare in se stesso la meraviglia del primo sguardo, del primo chiedersi ed accorgersi di essere qualcosa di simile e contemporaneamente diverso dalla natura... ma tutto ciò, naturalmente lo comprendo soltanto adesso...

Marco Fantini

"...to those who feel rather than to those who think—
to the dreamers and those who put faith in dreams
as in the only realities..."

Edgar Allan Poe, *Eureka*, 1848

I have sought to give back to the "India" what it has given to me, what the sensitive perception of its spaces has printed indelibly on the retina of my emotivity: the profound energy, the silent Gothic beauty, the calm and reassuring black of the masonry that, like a blanket, still seems to envelop the increasingly more intense development of my feeling. The more profound sensations, those which seem to more effectively traverse the barriers of consciousness, take place in the darkness, in the abandonment of sleep, when our watchful gaze is overturned in the direction of the dream... Similar perceptions can be experienced in the hypnotic contemplation of the iridescent movements of a flame, in the visual abandonment to the endless starry vault of the heavens, in the immersion of the body in the abyssal depths of some ocean, which I love to imagine traversed by the luminous wake of highly colorful phosphorescent fish... other ways could be, I imagine, the illicit paths of opium and all the substances designed to stimulate the ever dark side of our consciousness.
Well, I should like it if this intervention of mine within the womb of the theater could manage to jolt the imagination blocked by rational thought... I would hope that in the silence of this flickering appearance and vanishing of intentions some observer, even only one, might for a moment become an astronomer or a deep-sea diver, might resuscitate within him or herself the wonder of that first look, of that first questioning realization that we are something at once similar to and different from Nature... but all this, naturally, I have come to see only now...

"India"

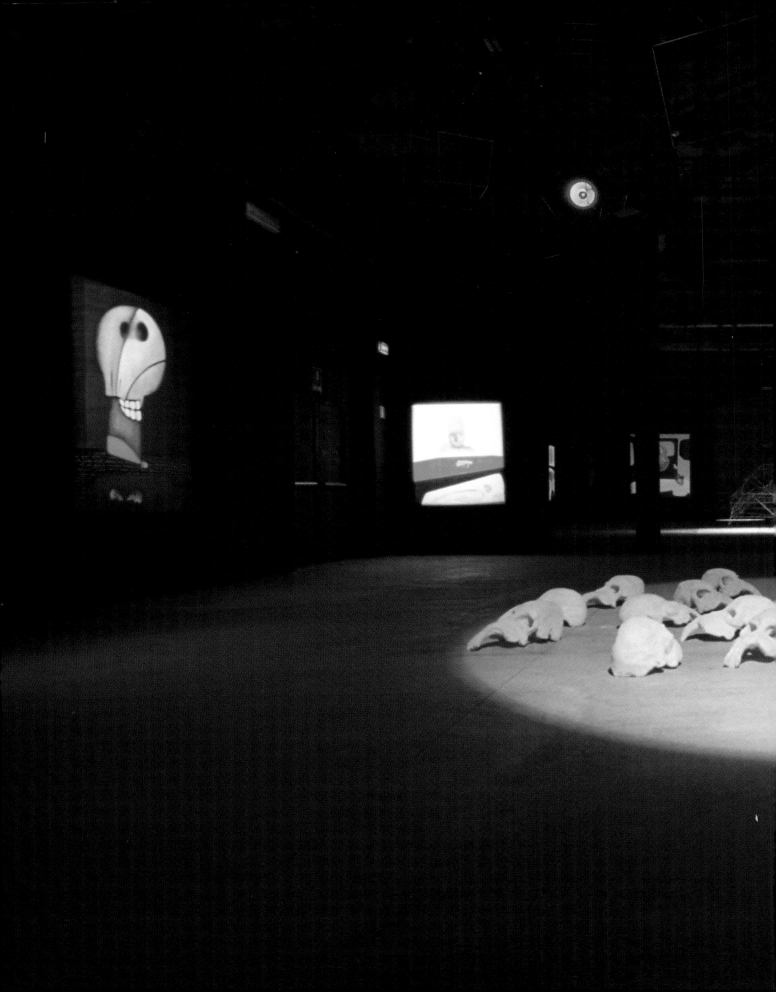

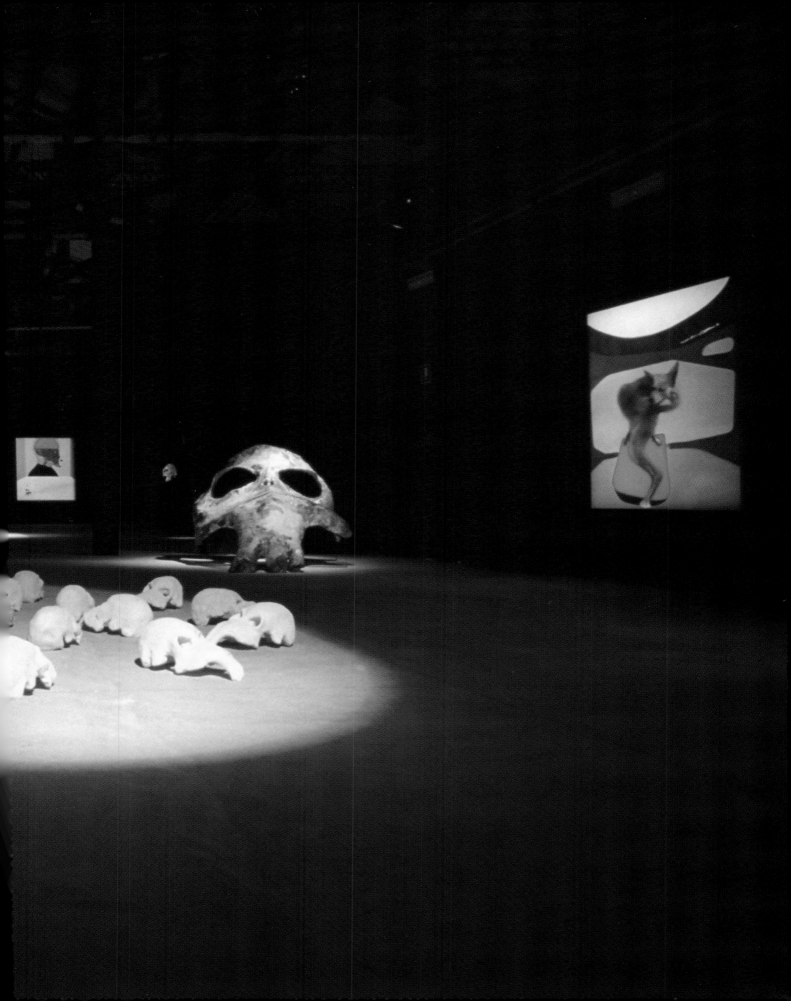

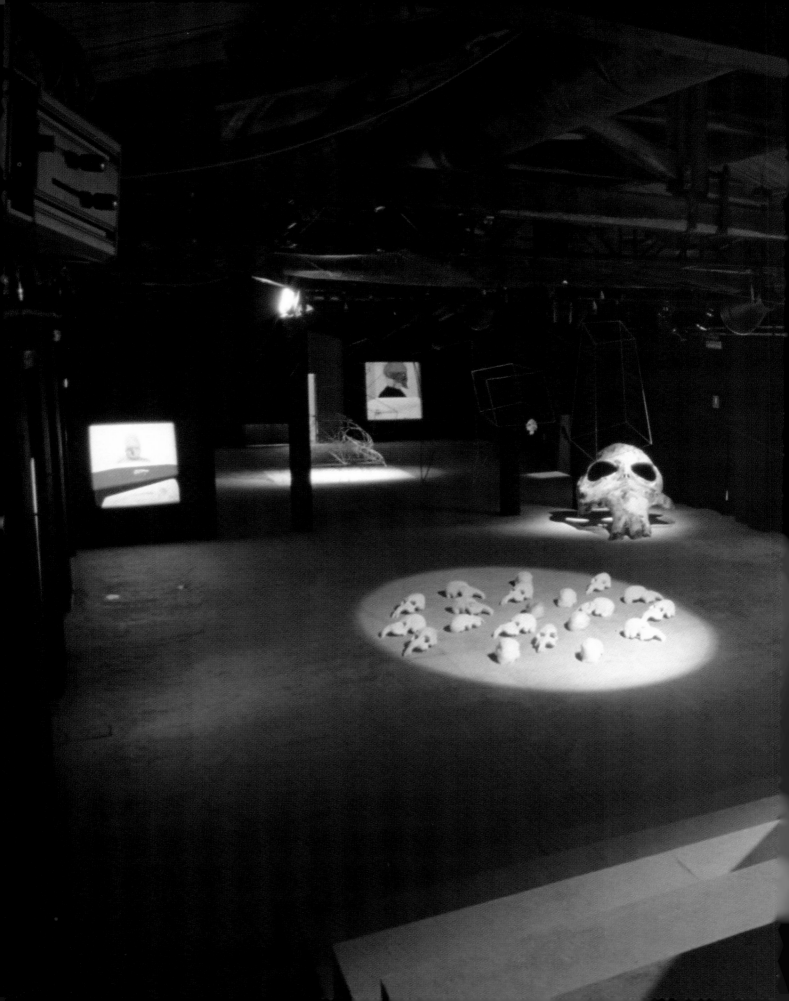

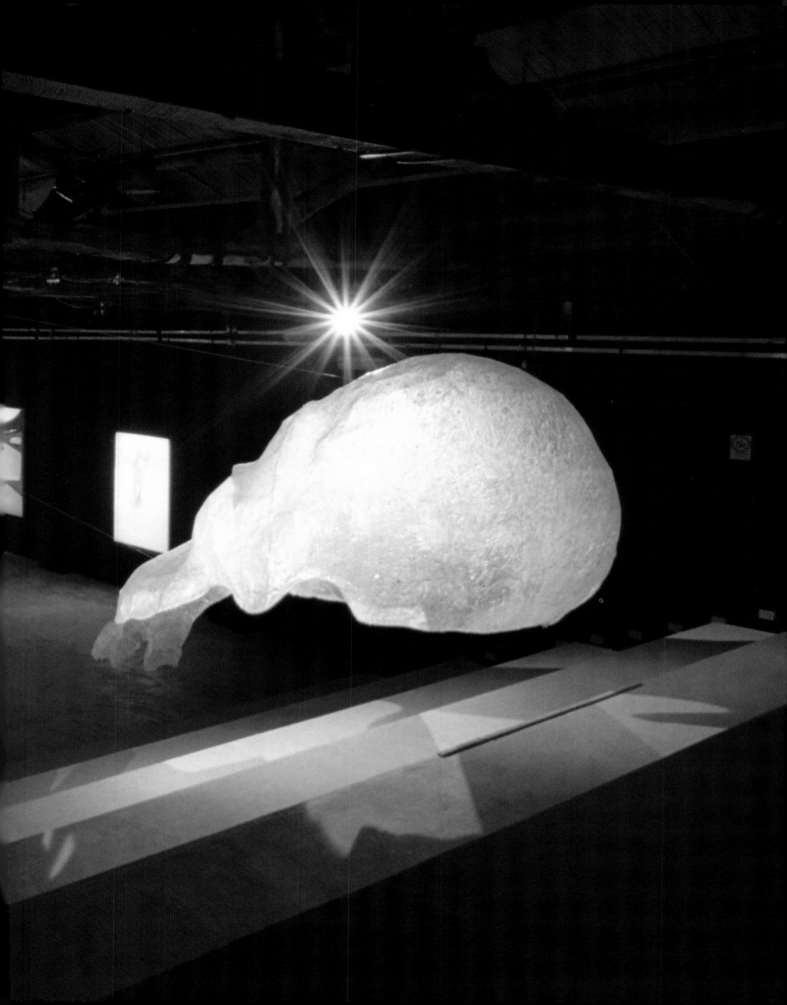

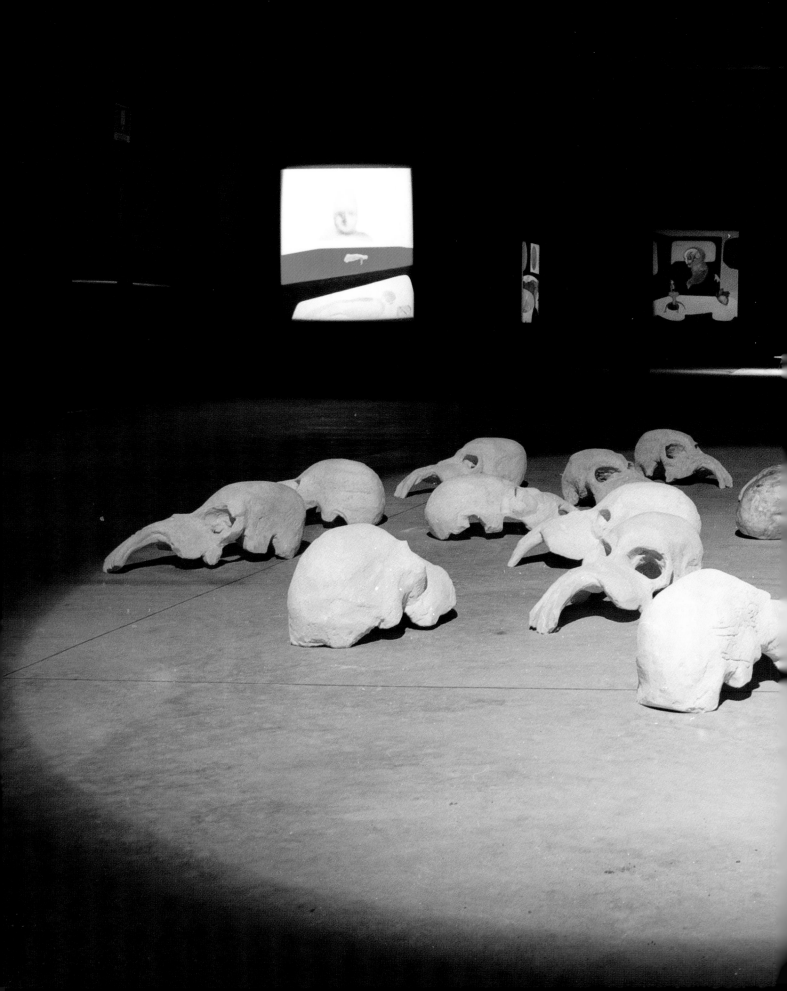

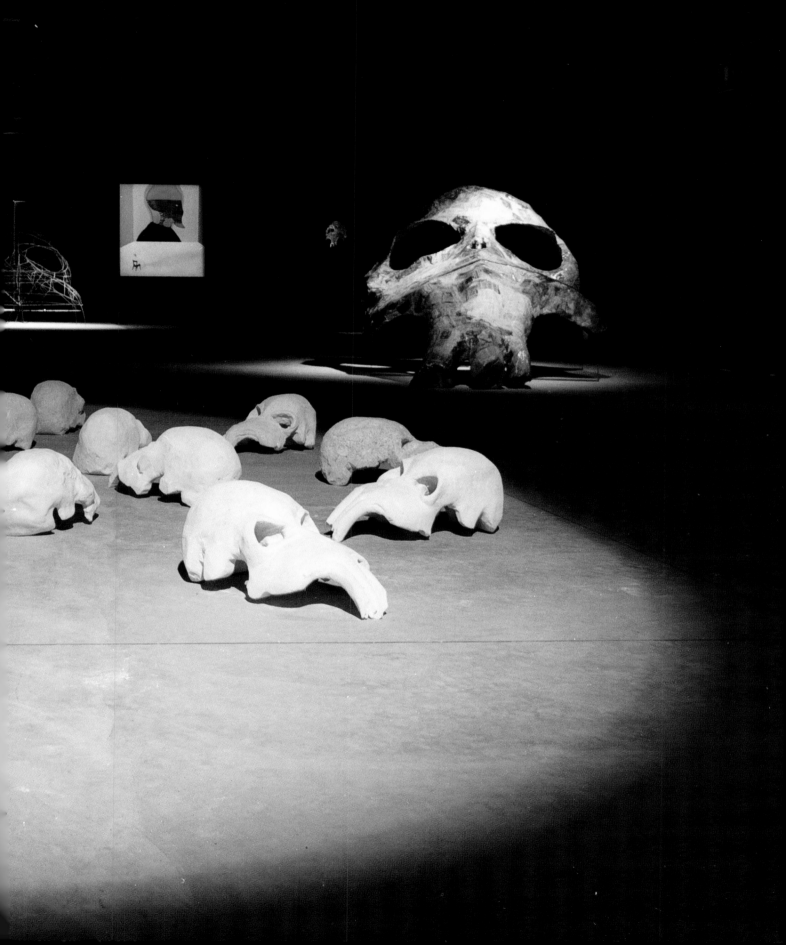

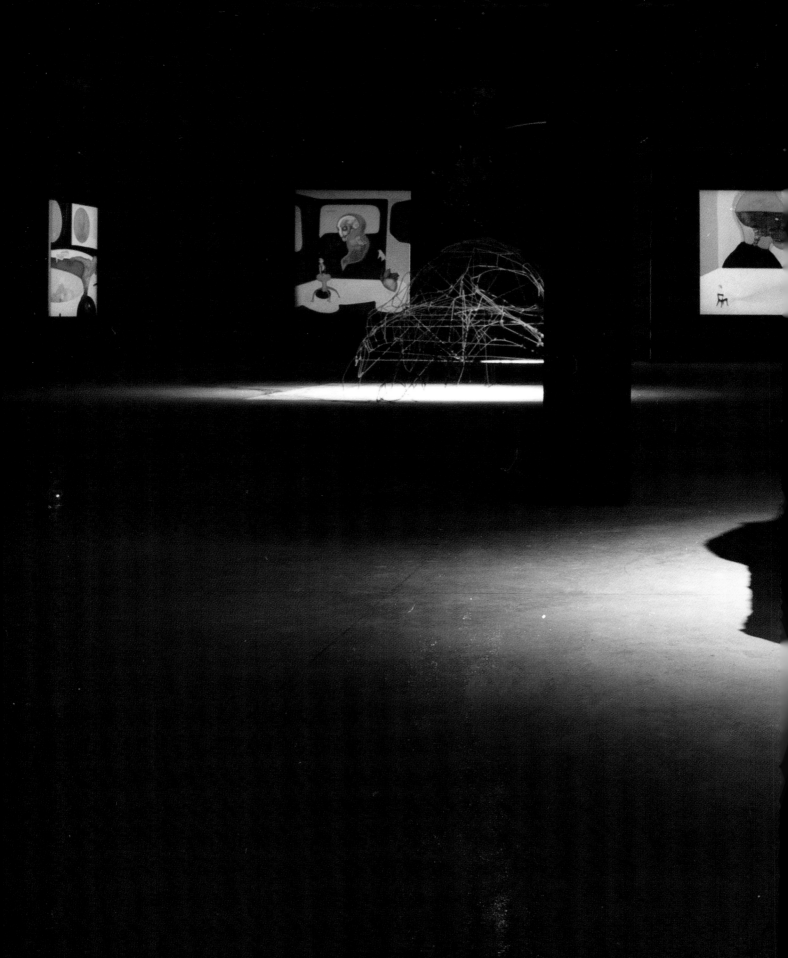

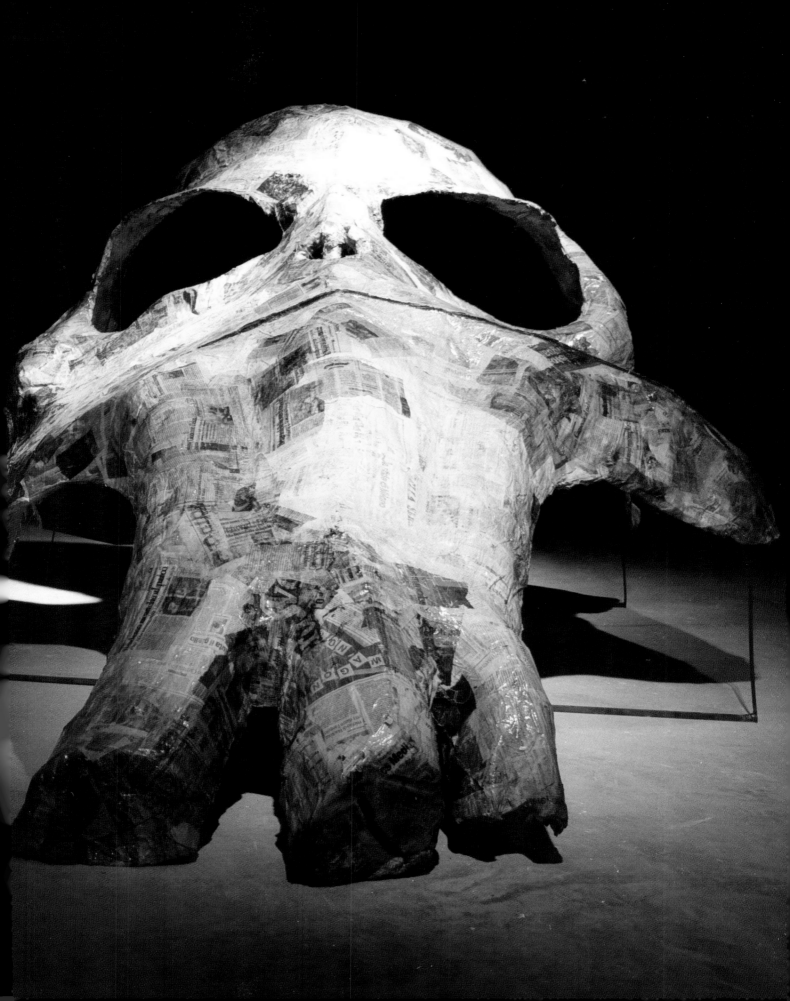

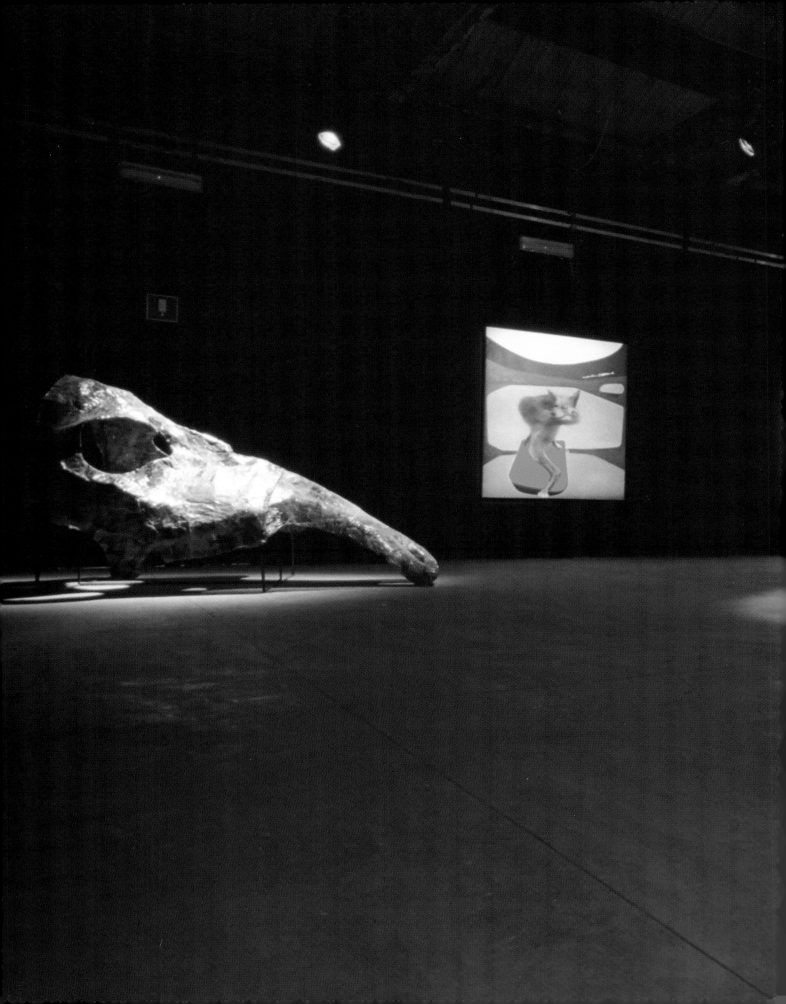

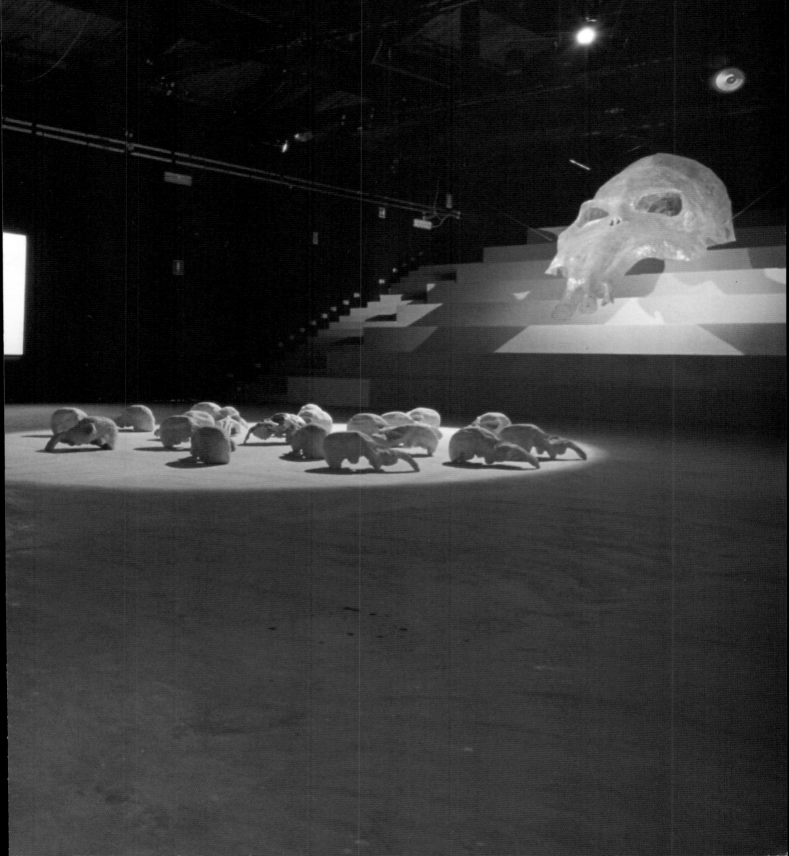

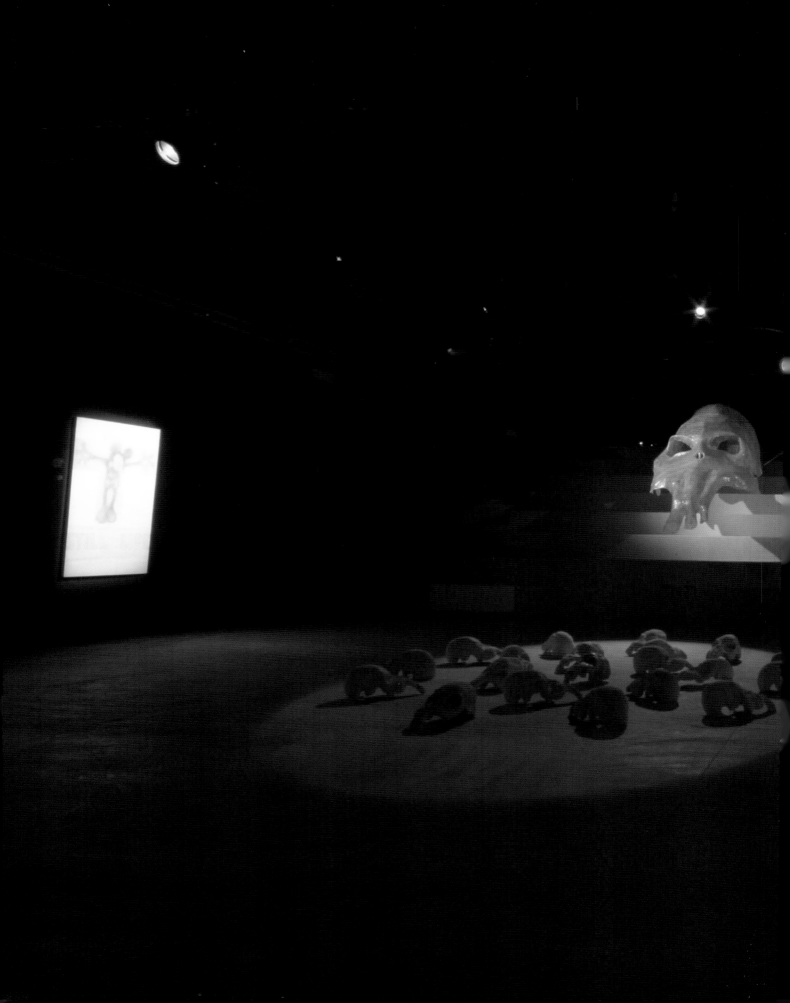

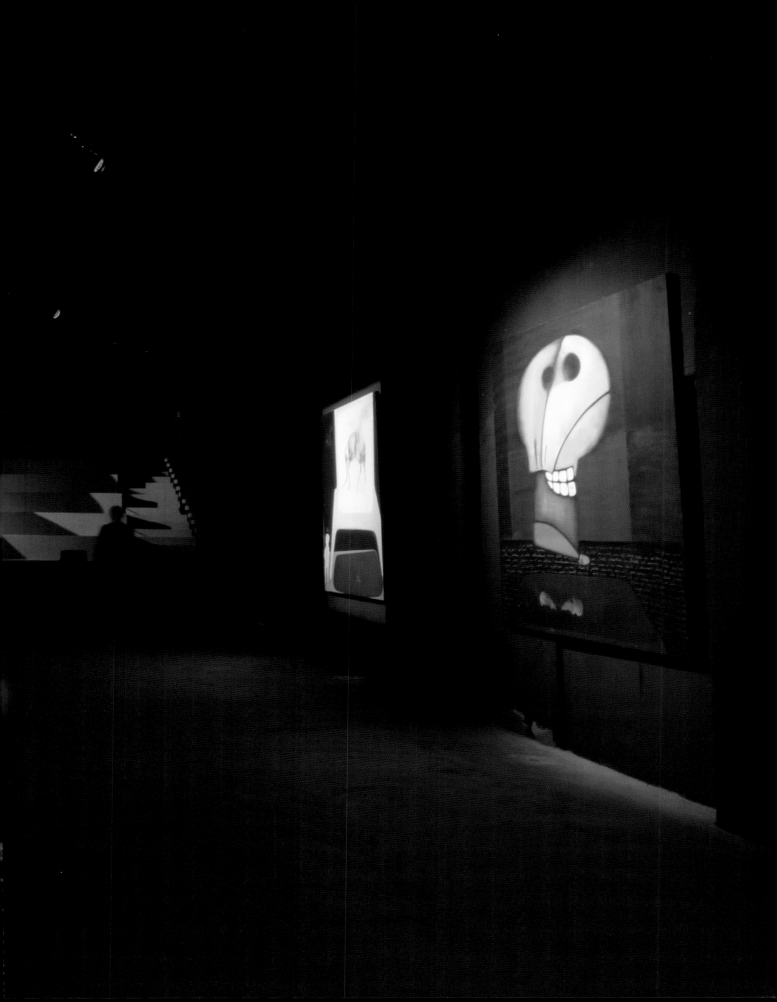

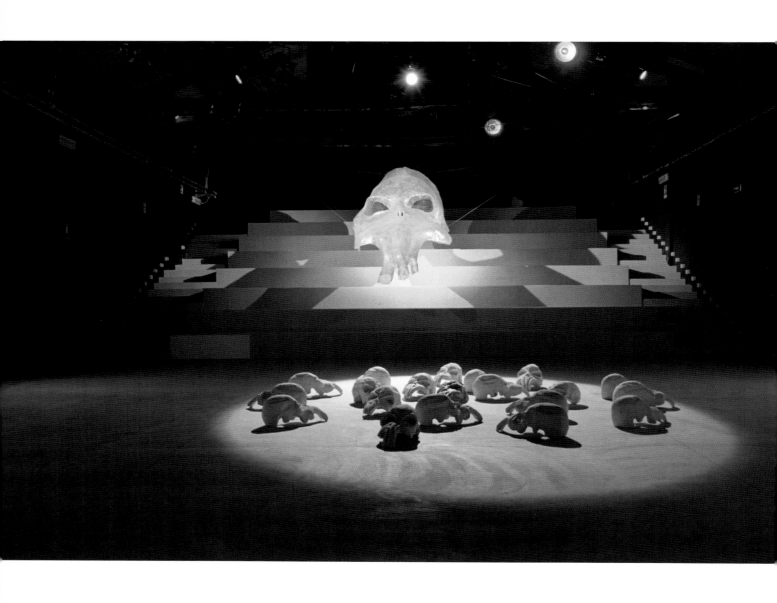

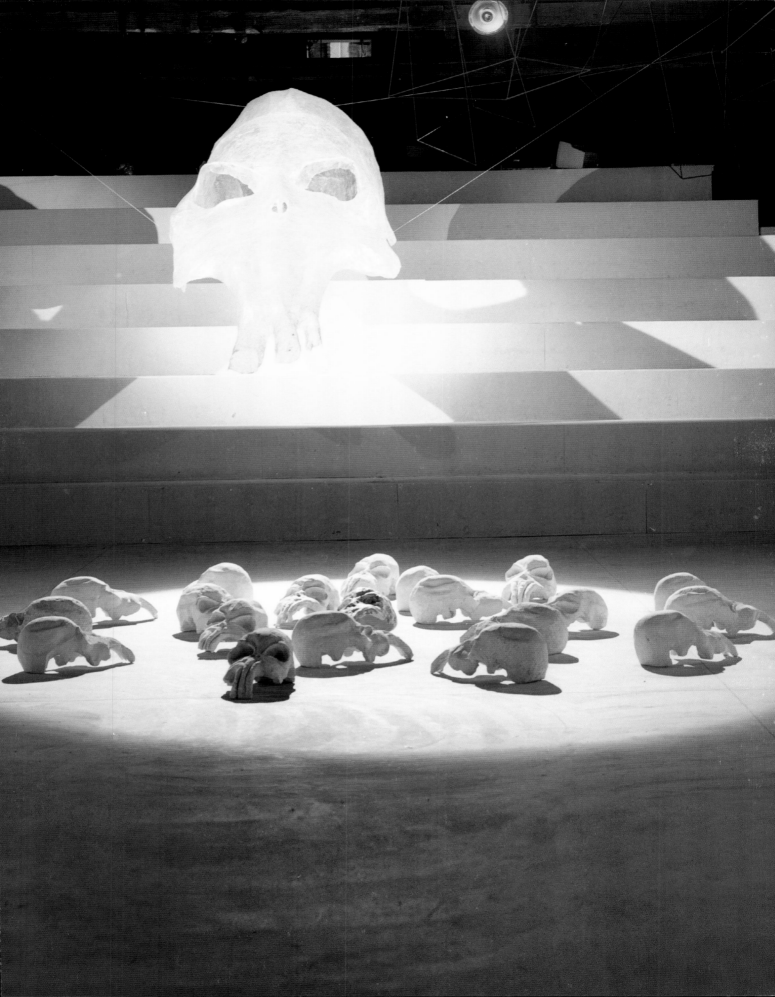

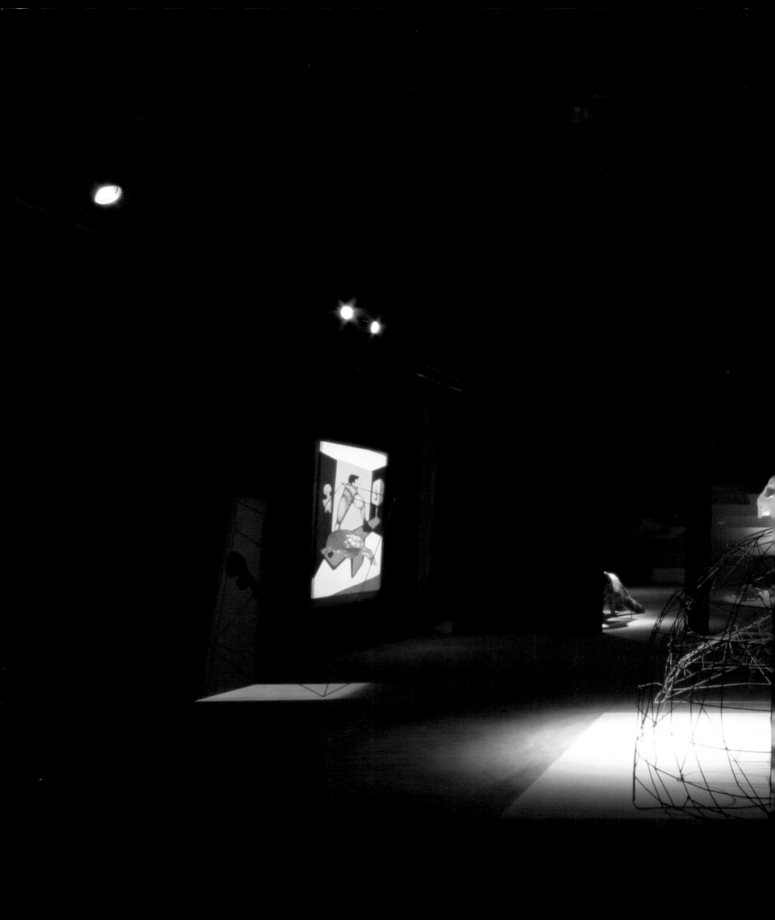

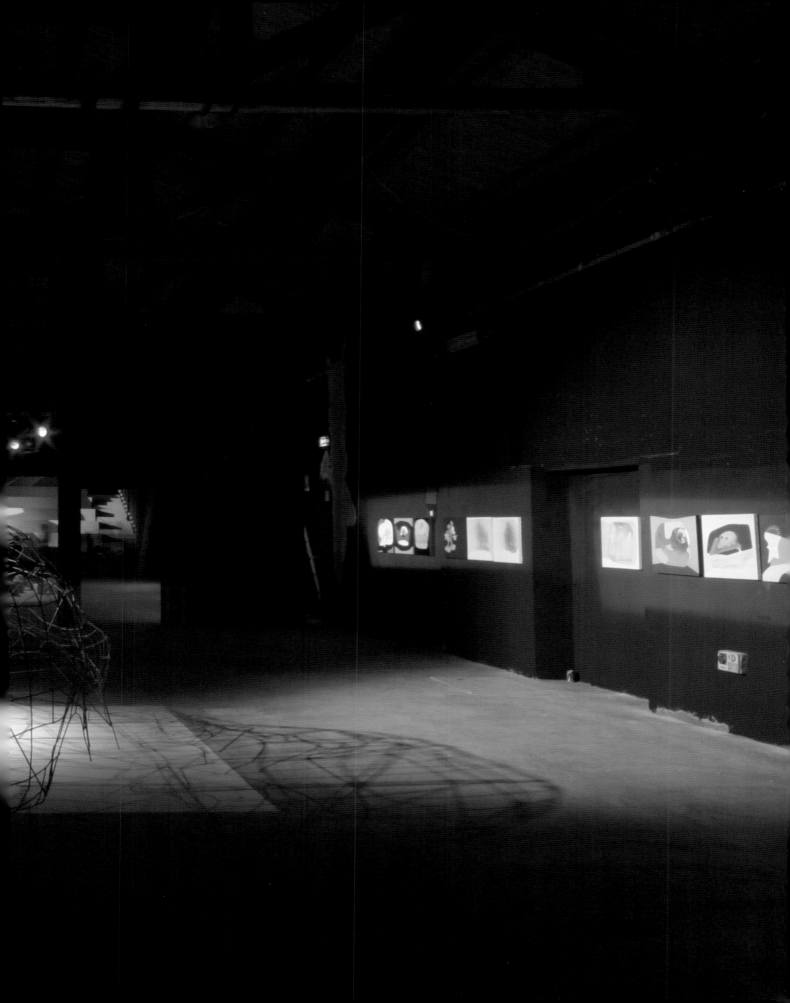

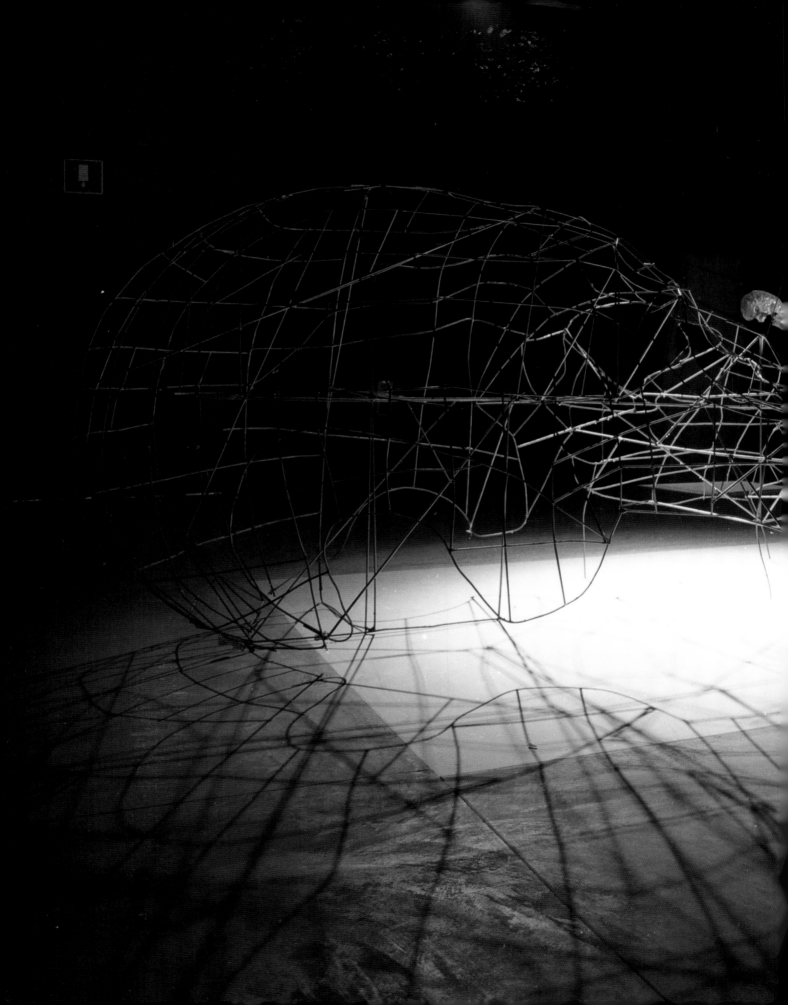

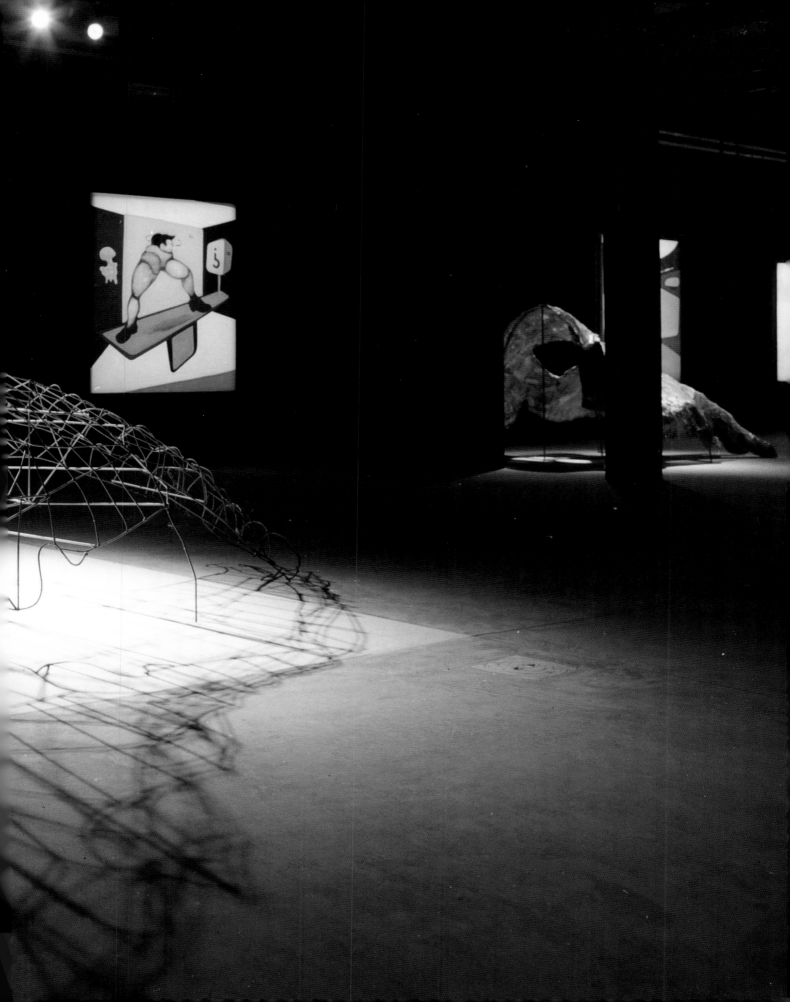

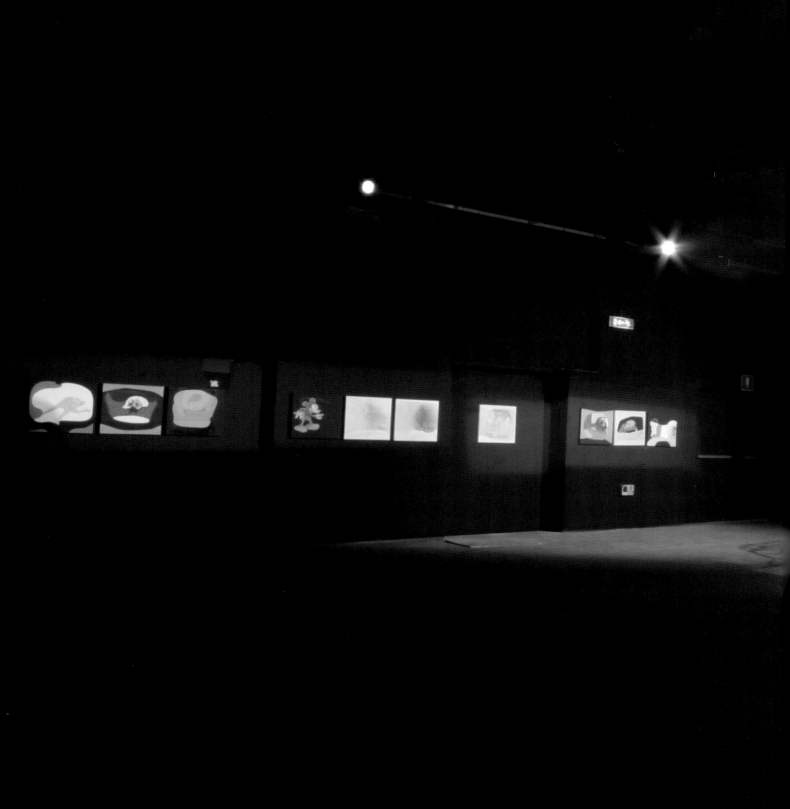

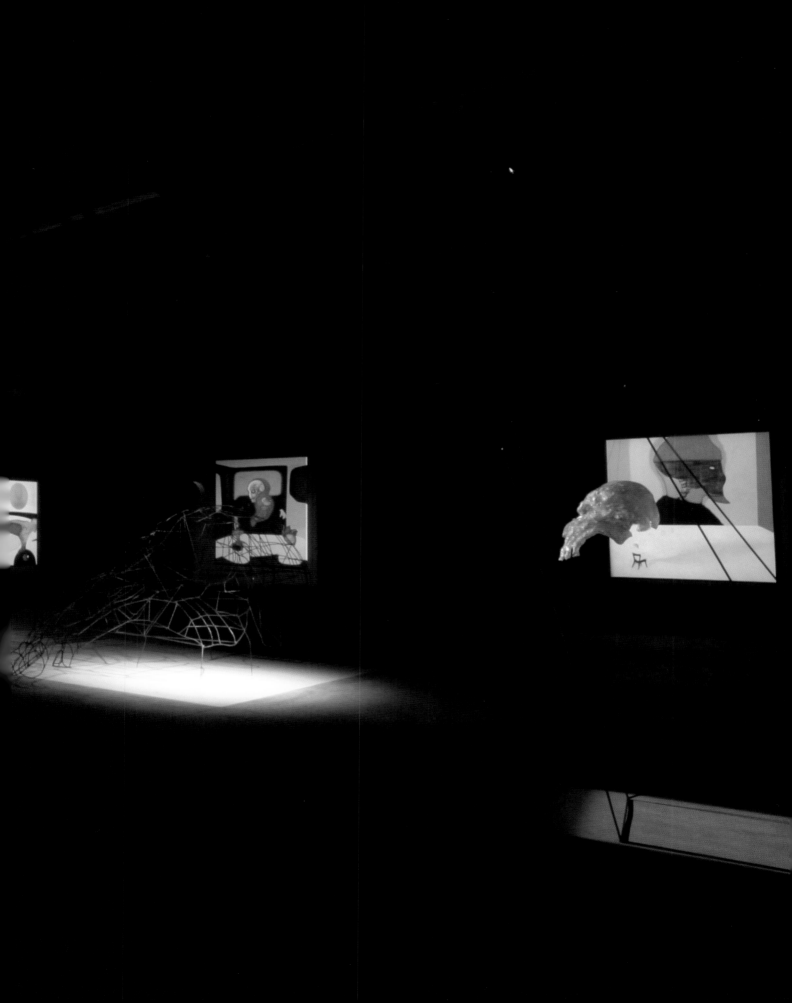

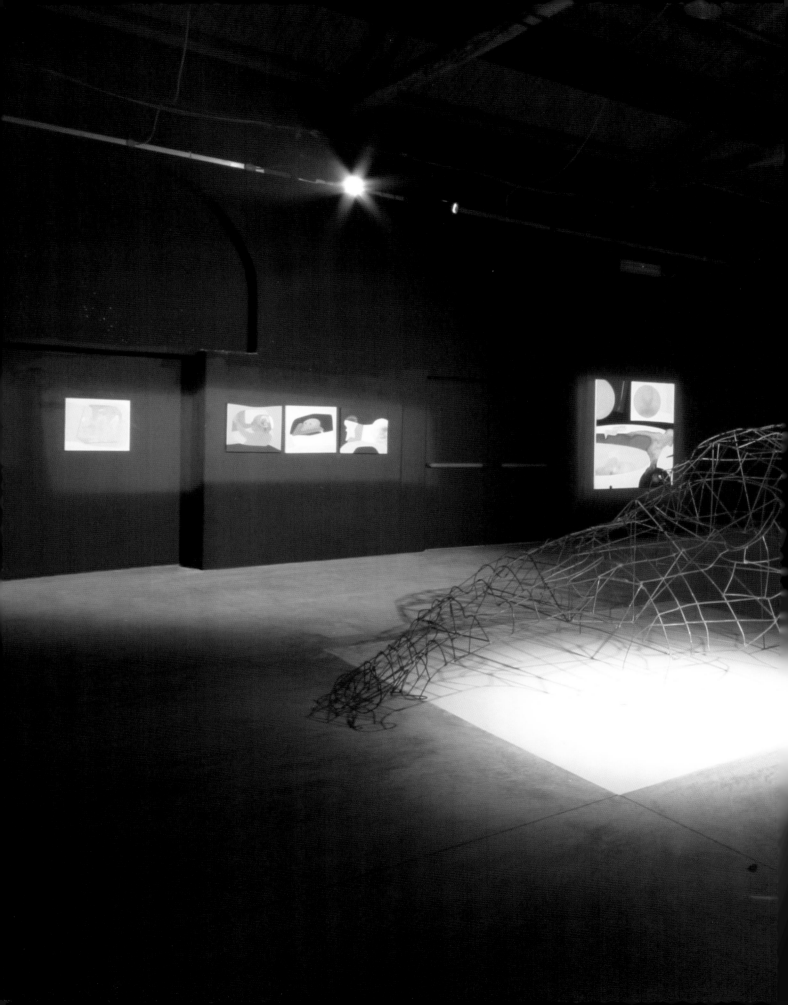

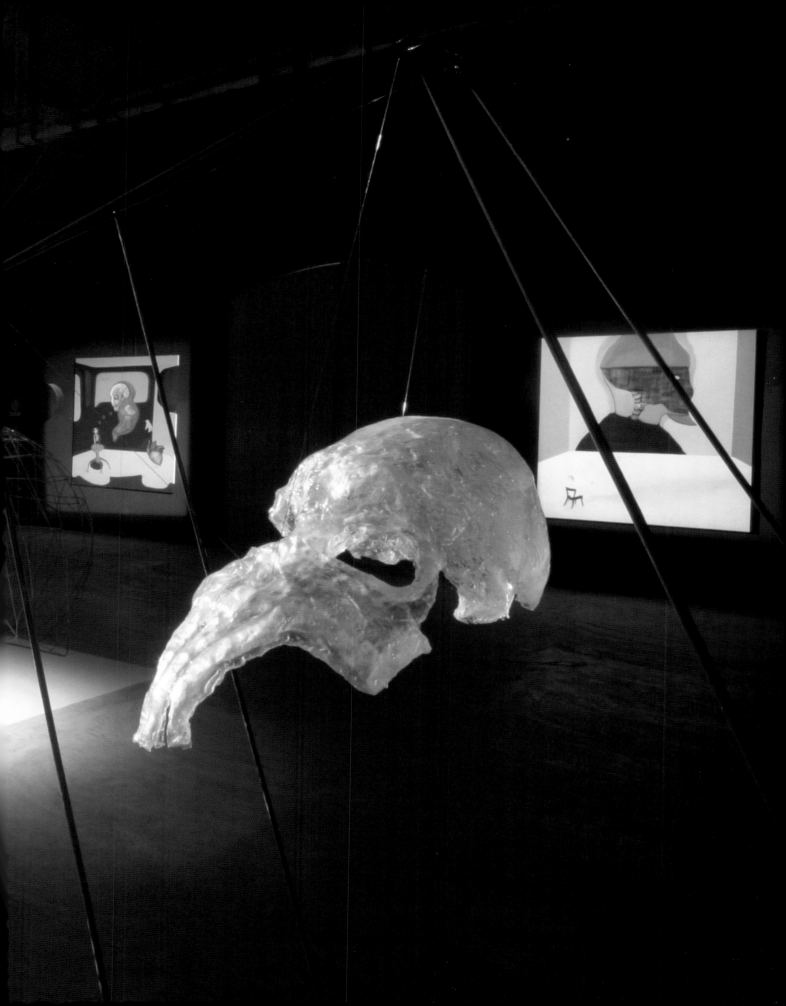

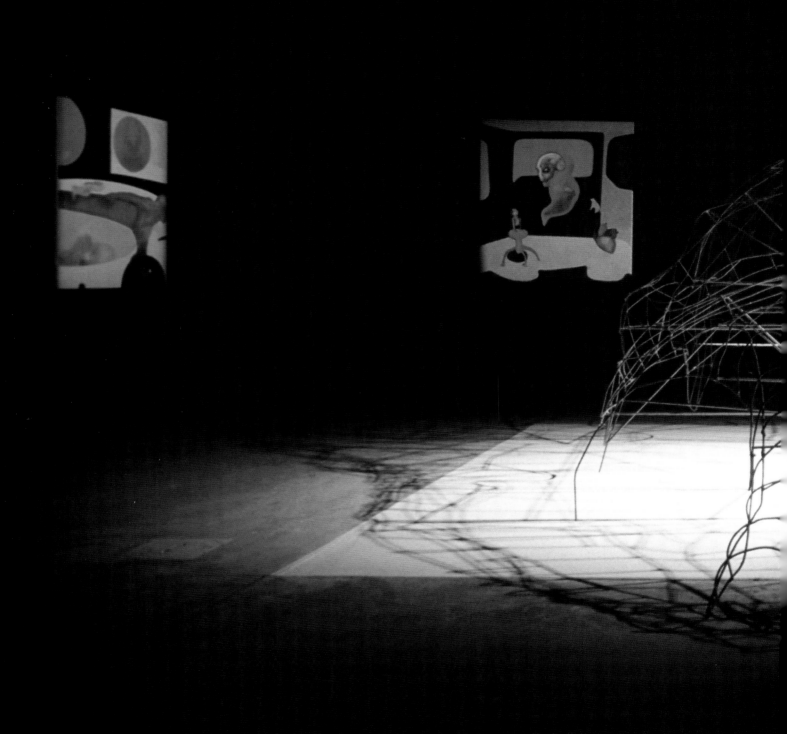

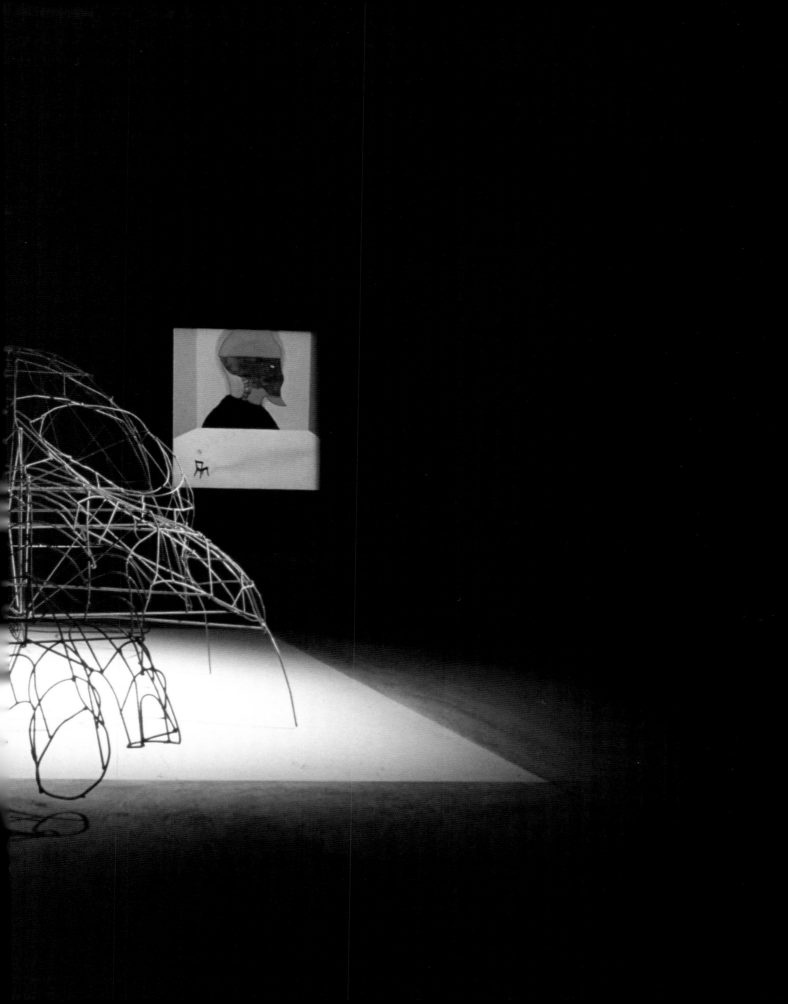

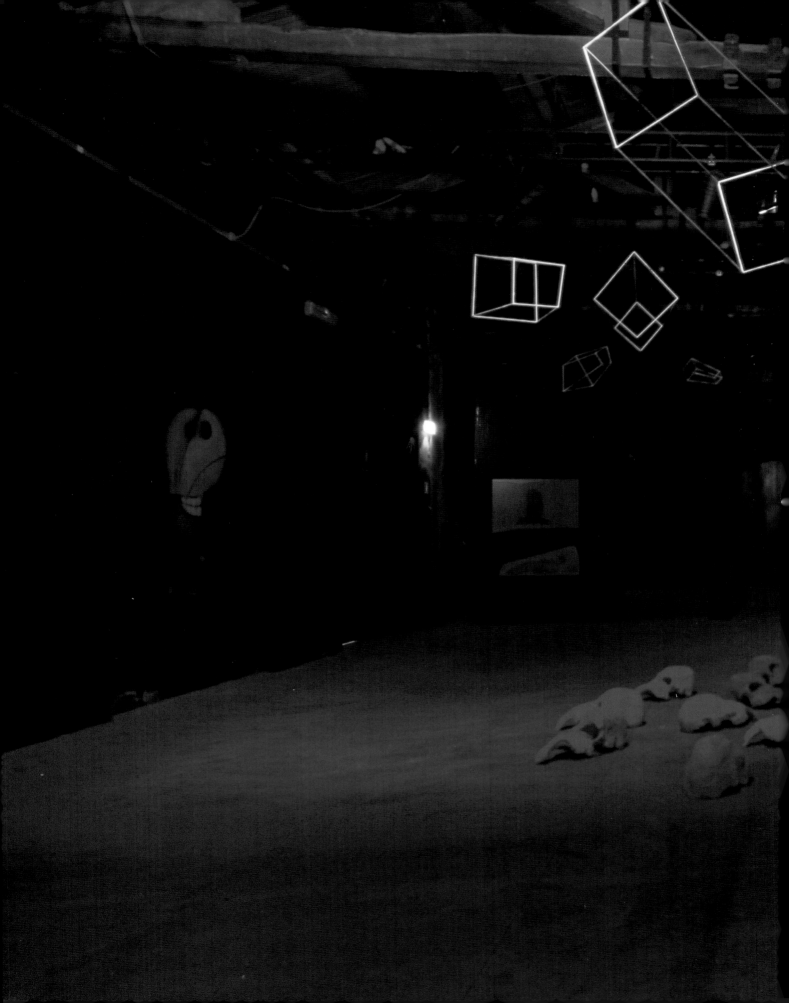

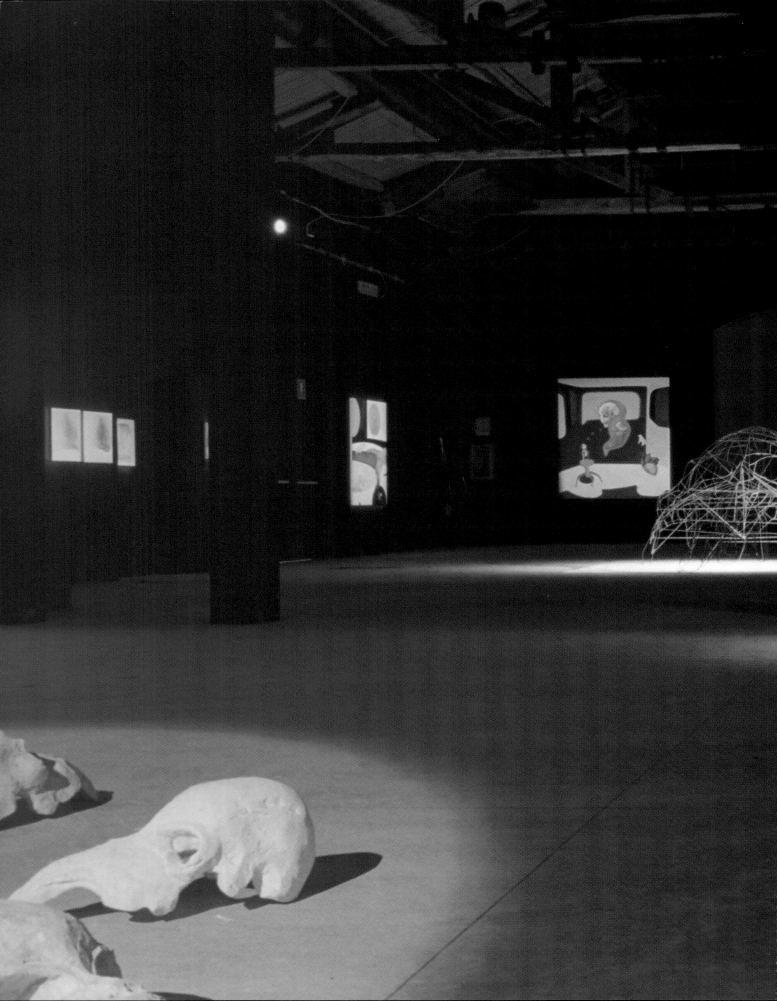

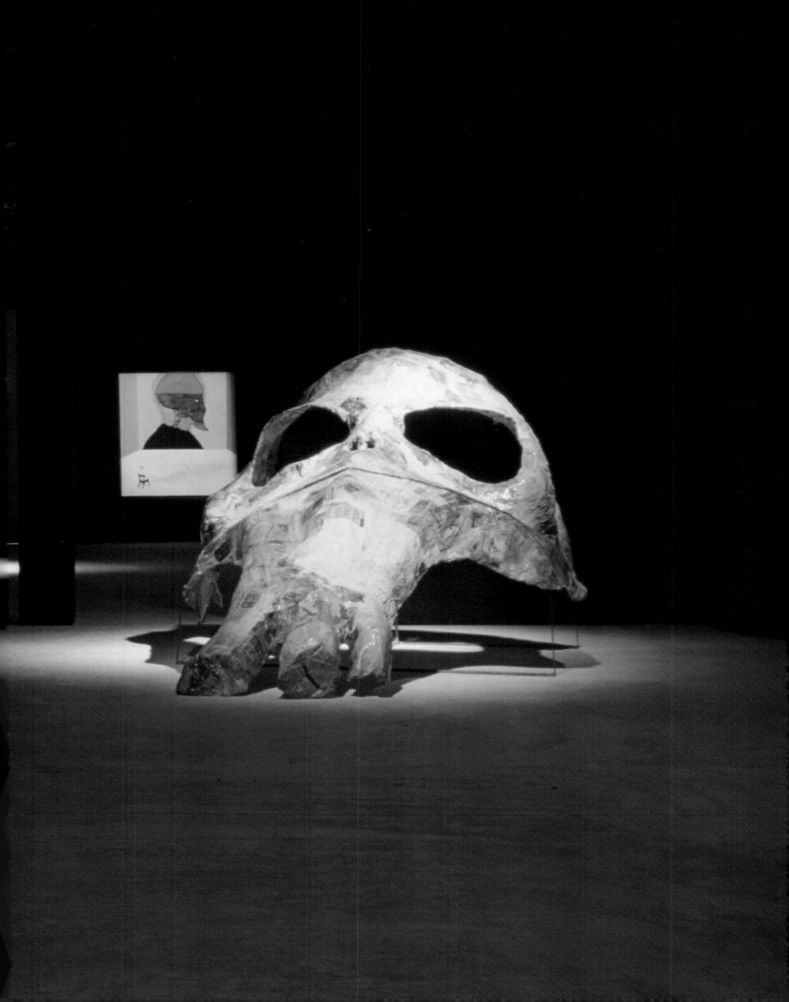

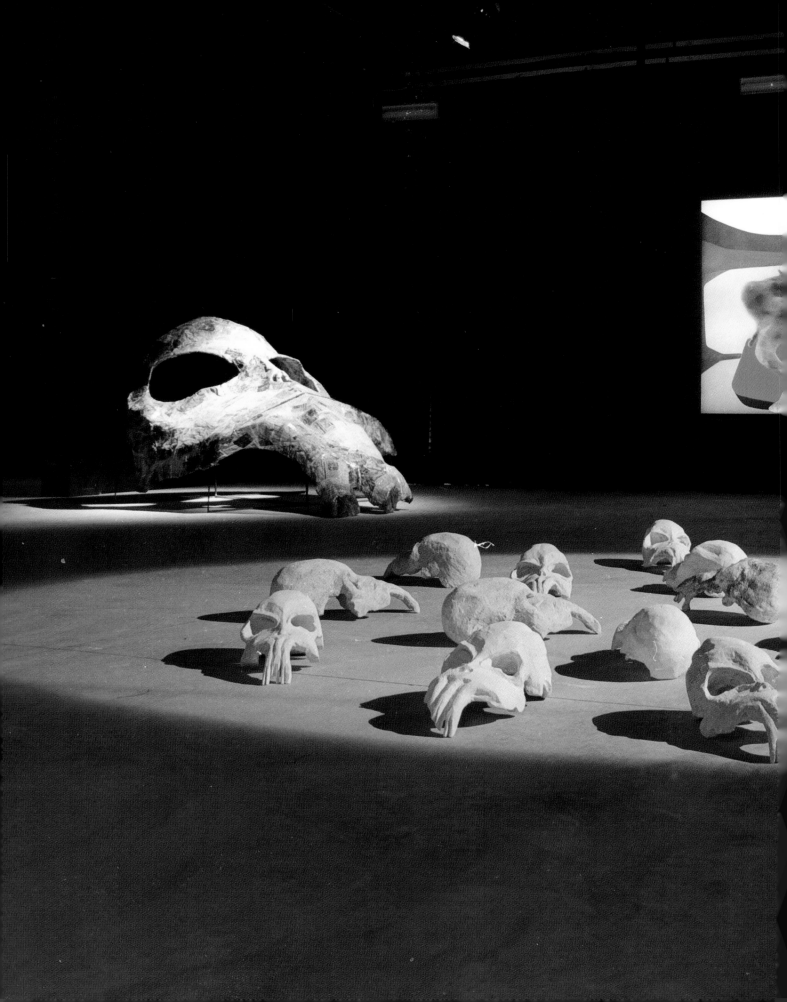

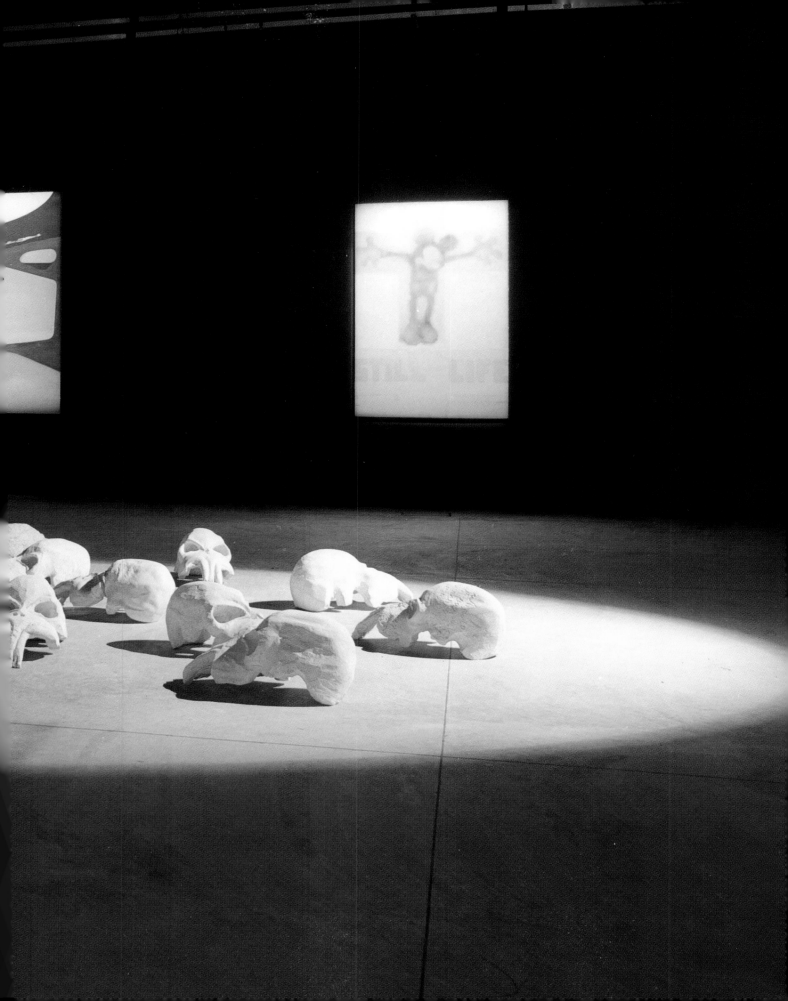

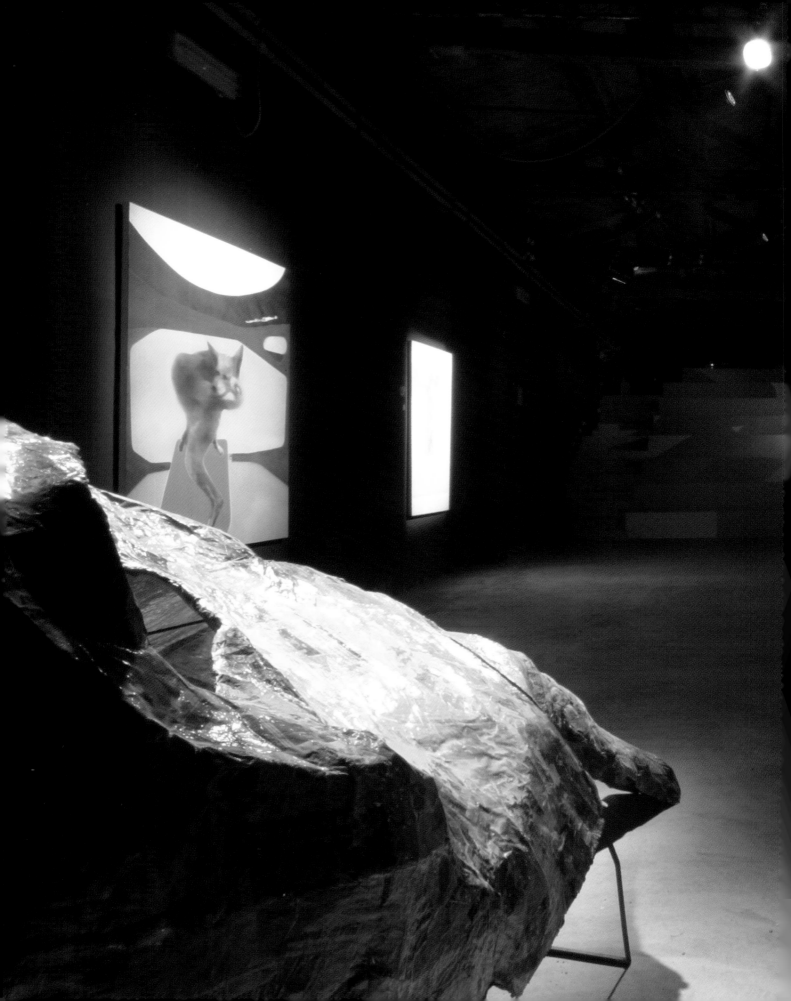

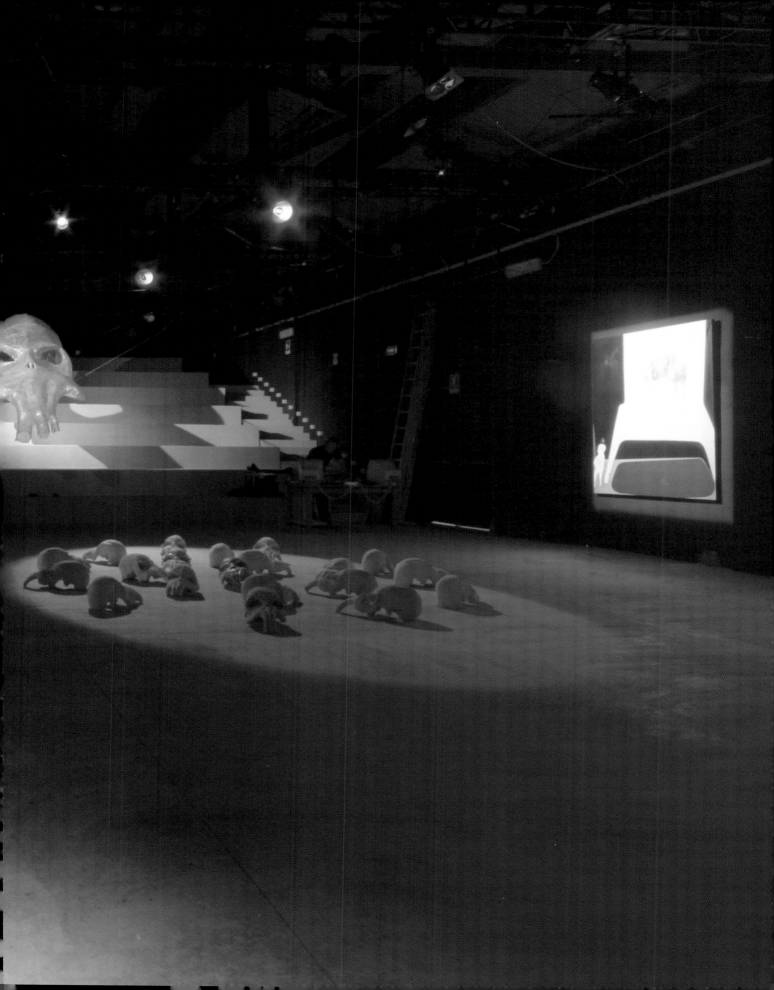

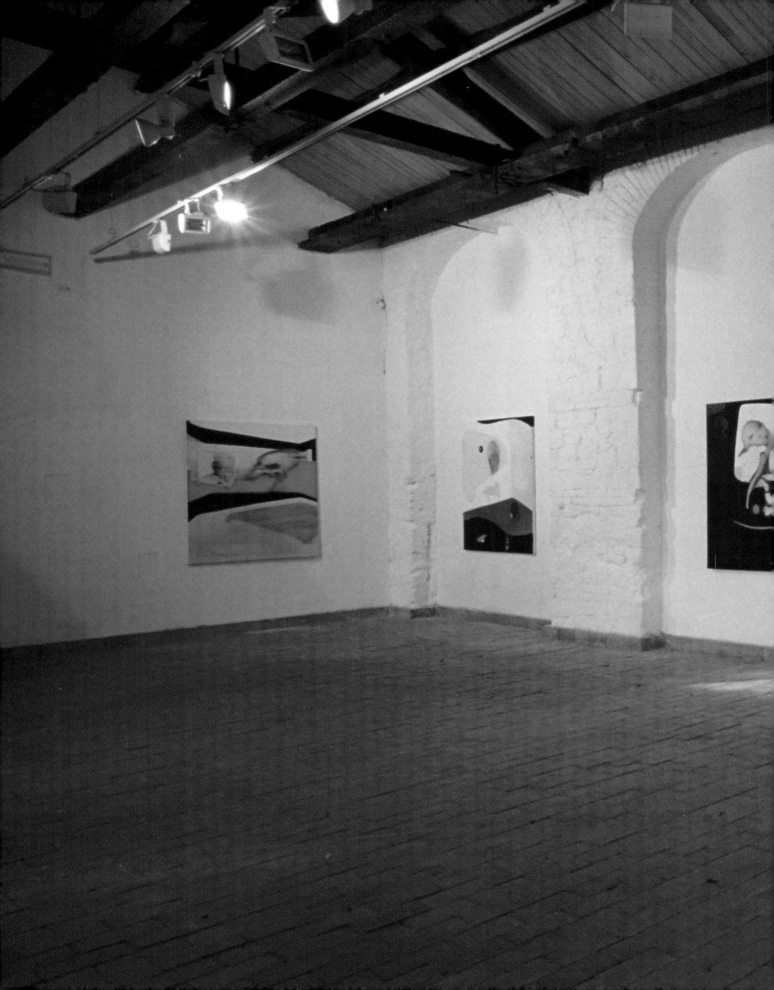

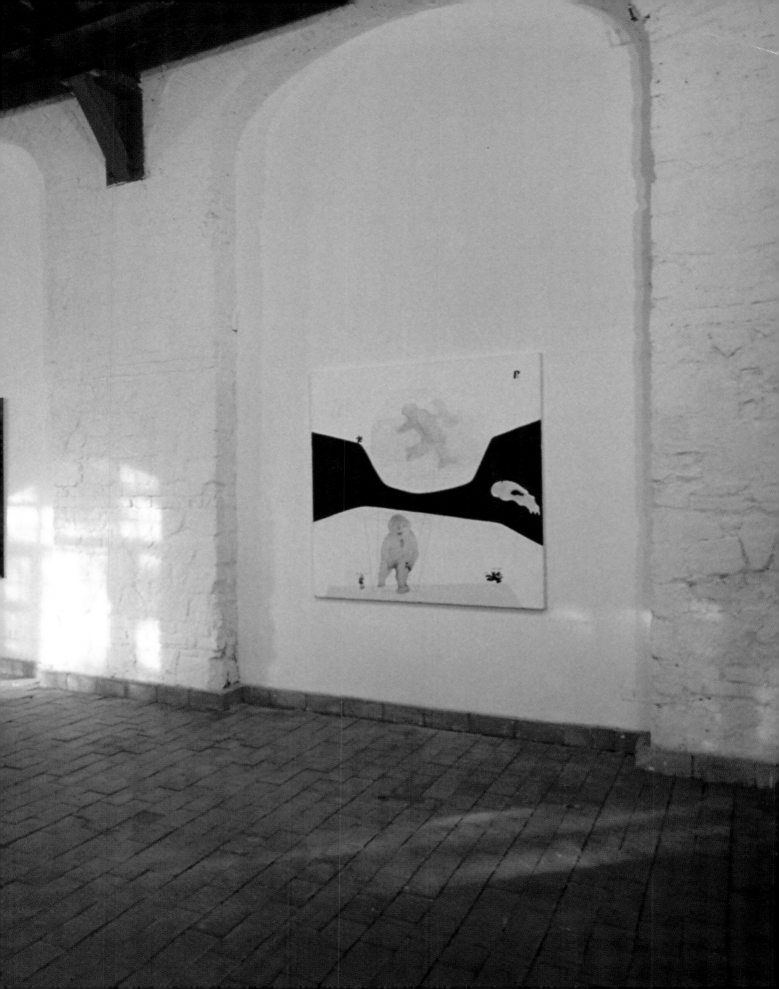

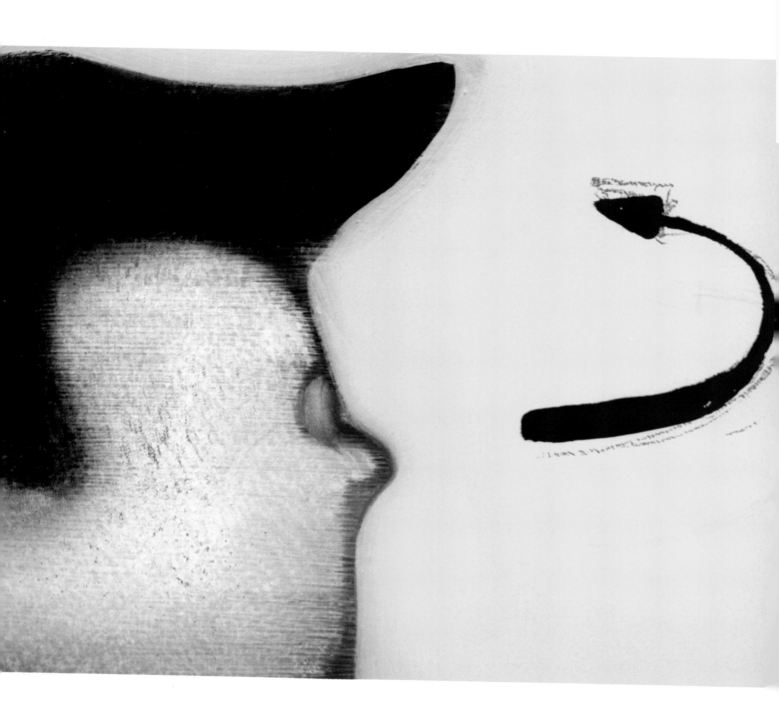

Suprematismo (particolare)

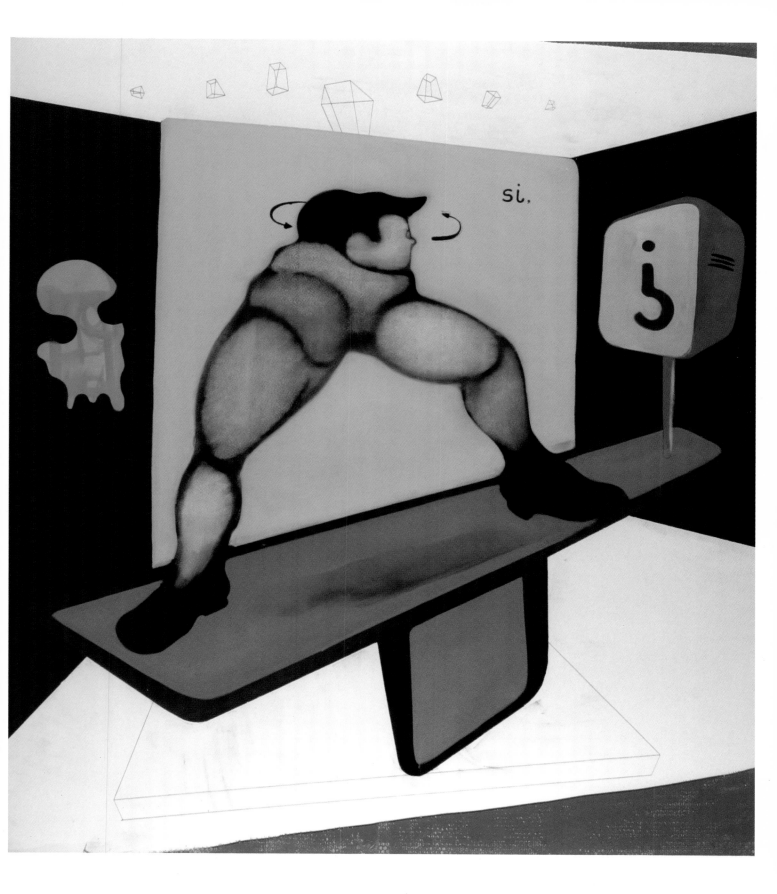

si.

Suprematismo

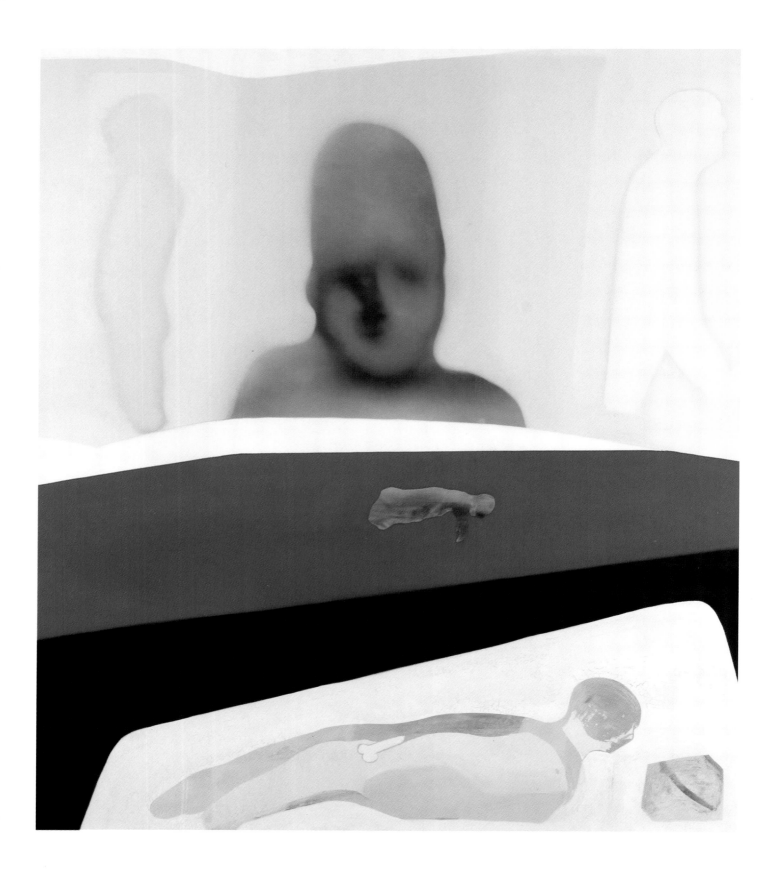

White Spleen

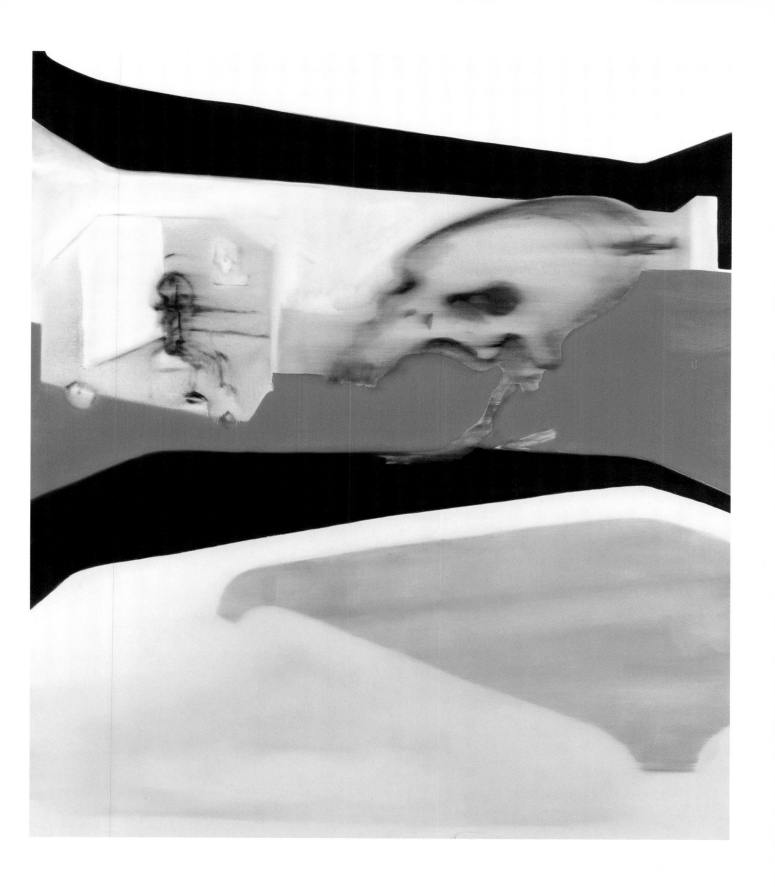

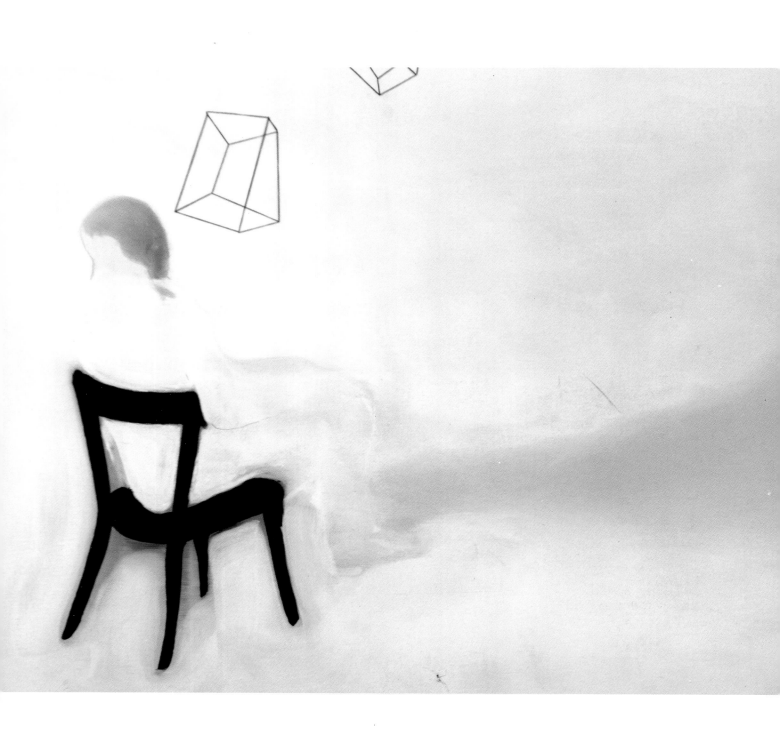

Max N. (particolare)

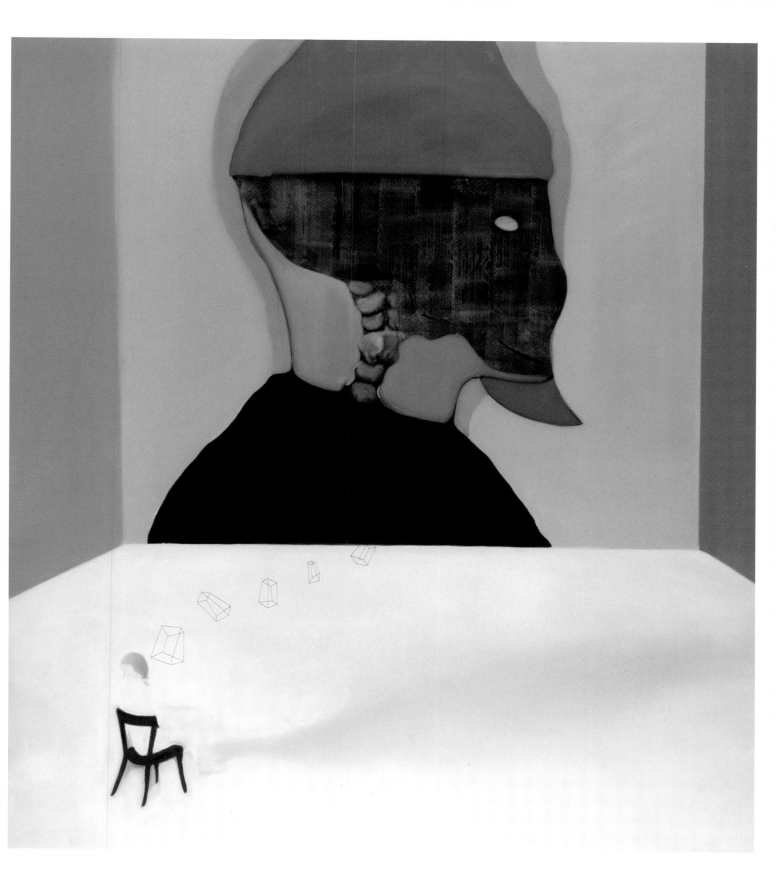

Max N.

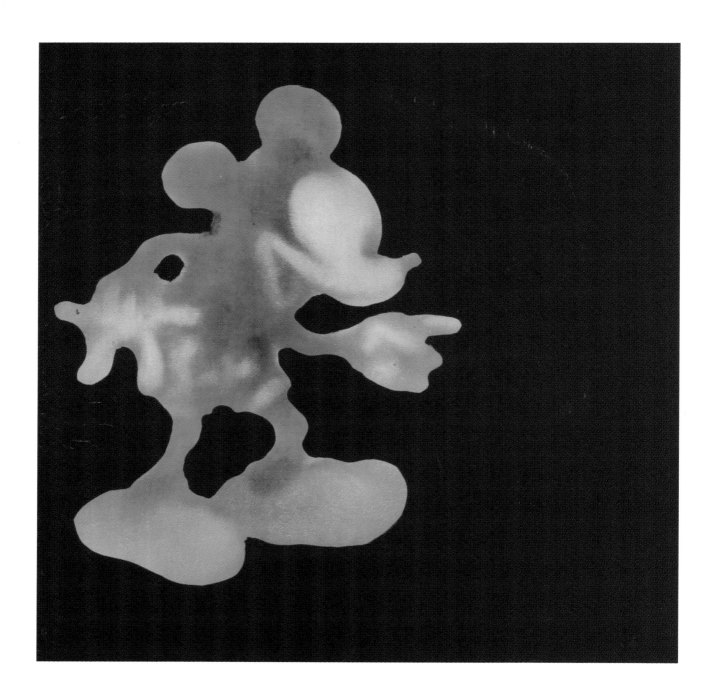

Noire

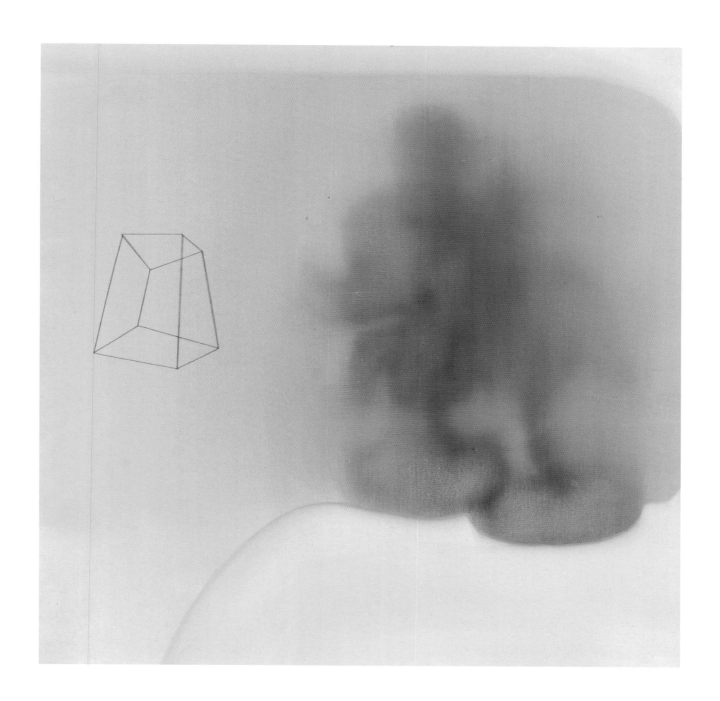

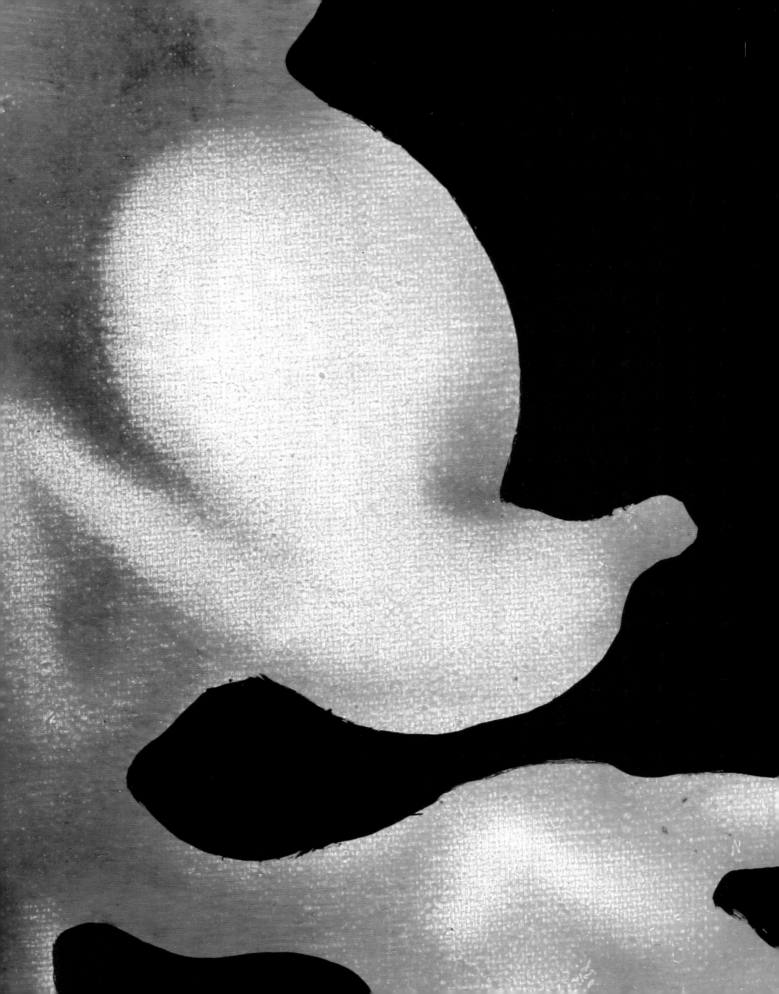

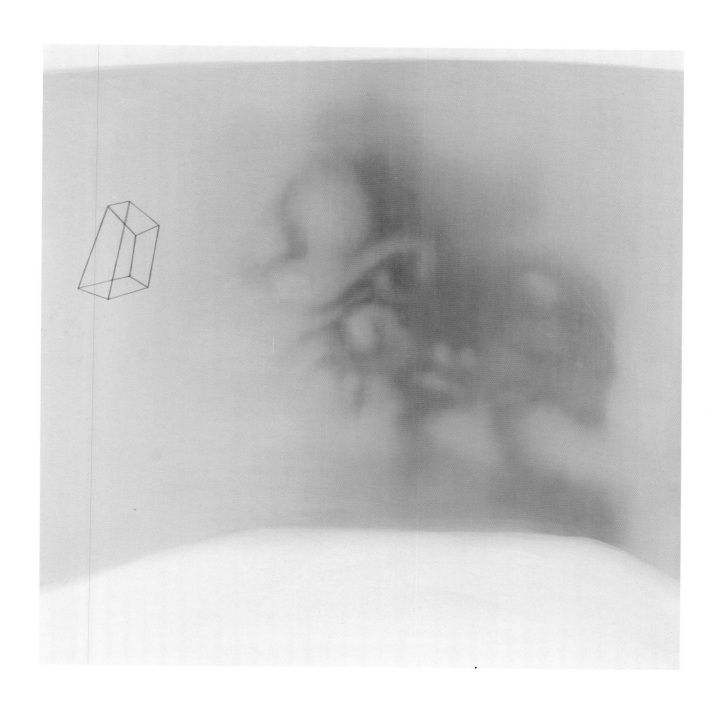

◄ Noire (particolare)
Toπos

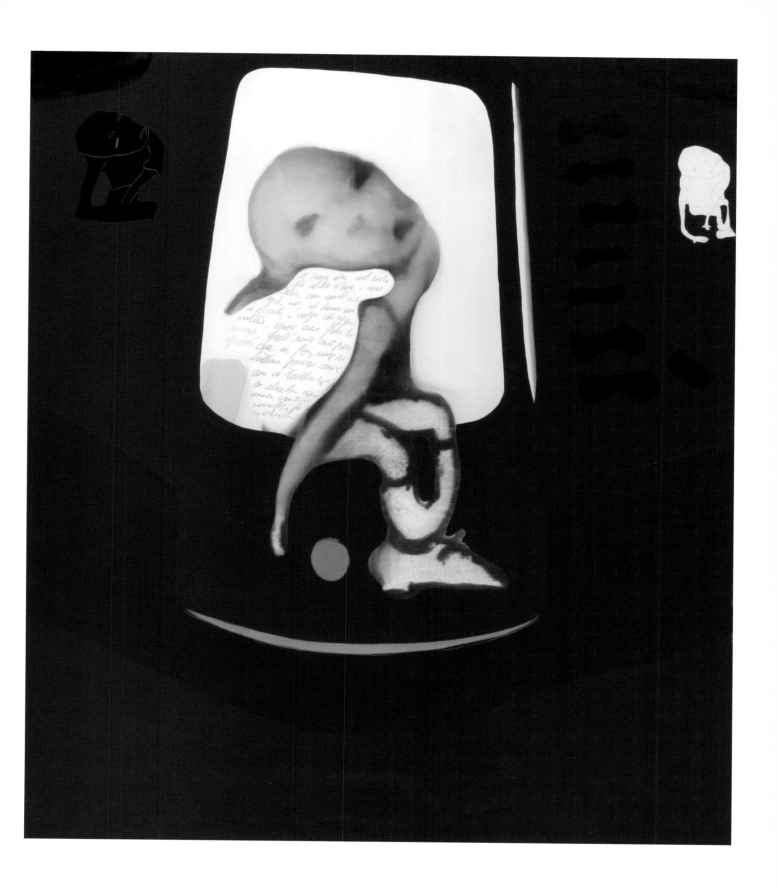

Nerofumo (particolare)
Nerofumo

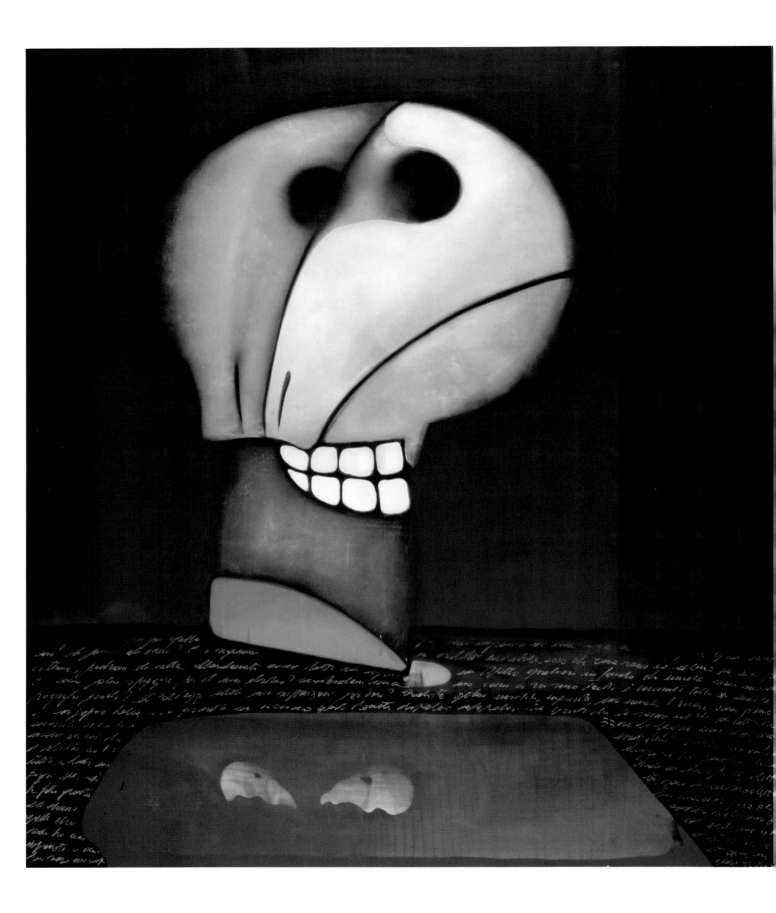

Pablo Ruiz

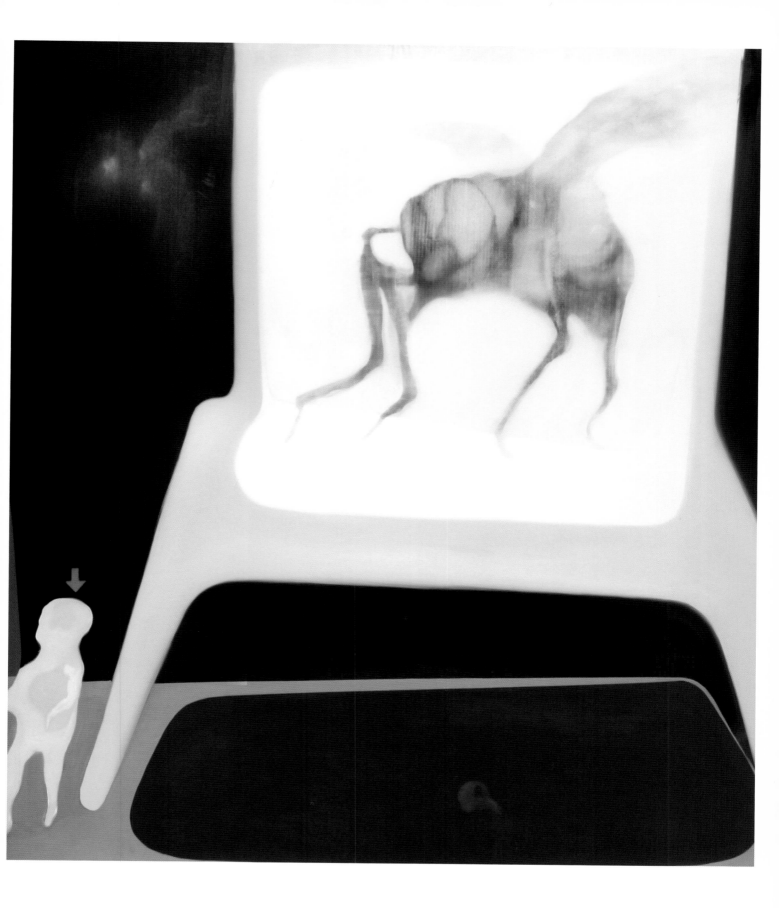

Nero a lato

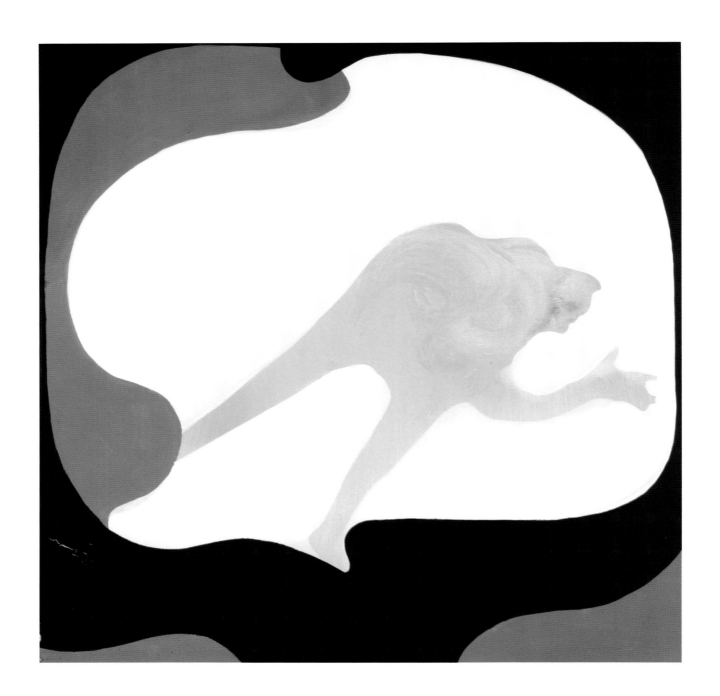

Passospinta

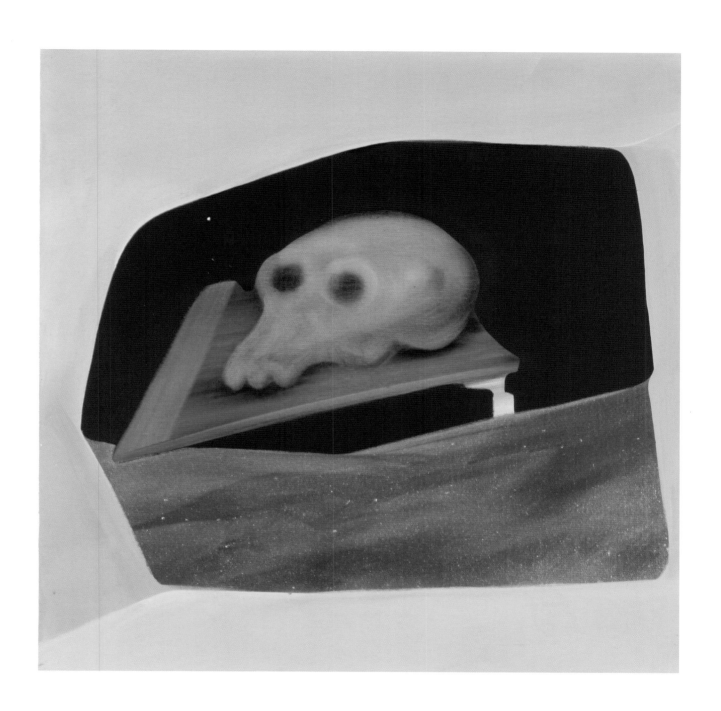

Ventana

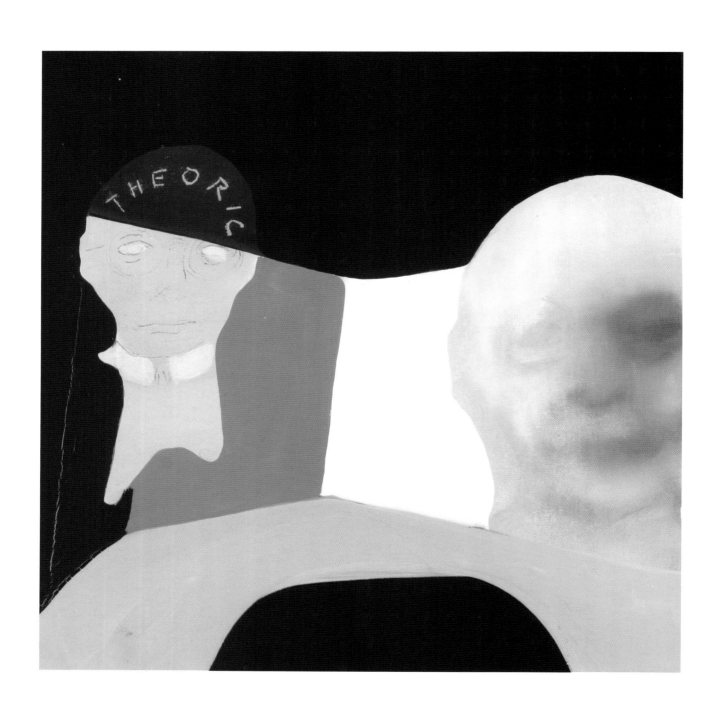

Alessandro
Alessandro (particolare)

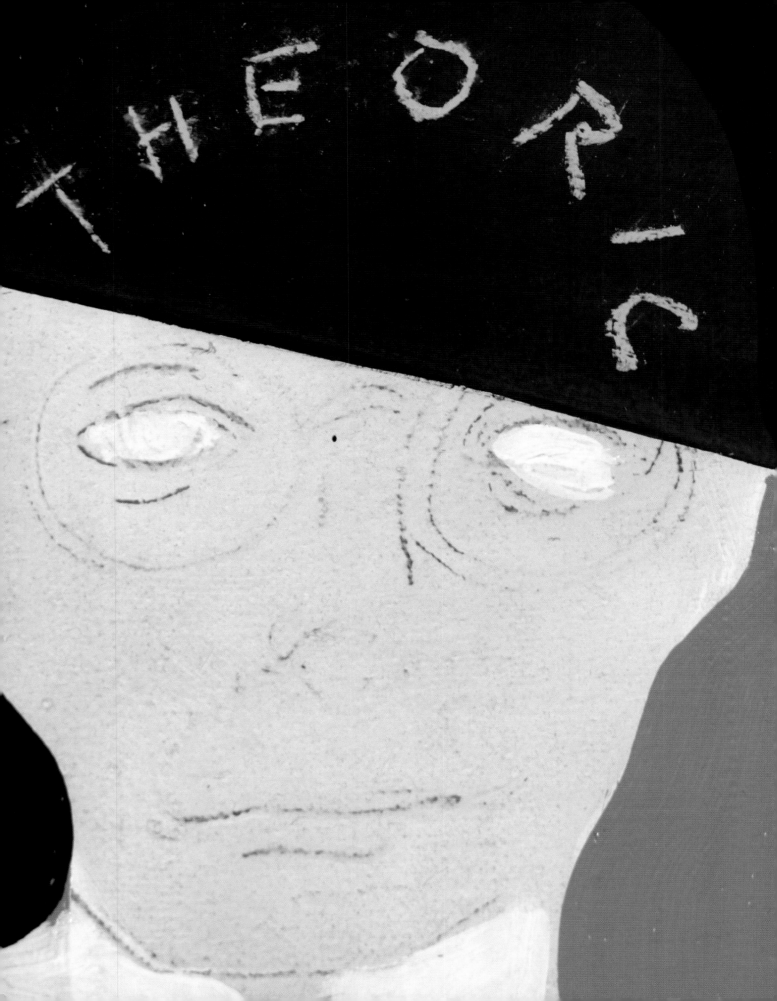

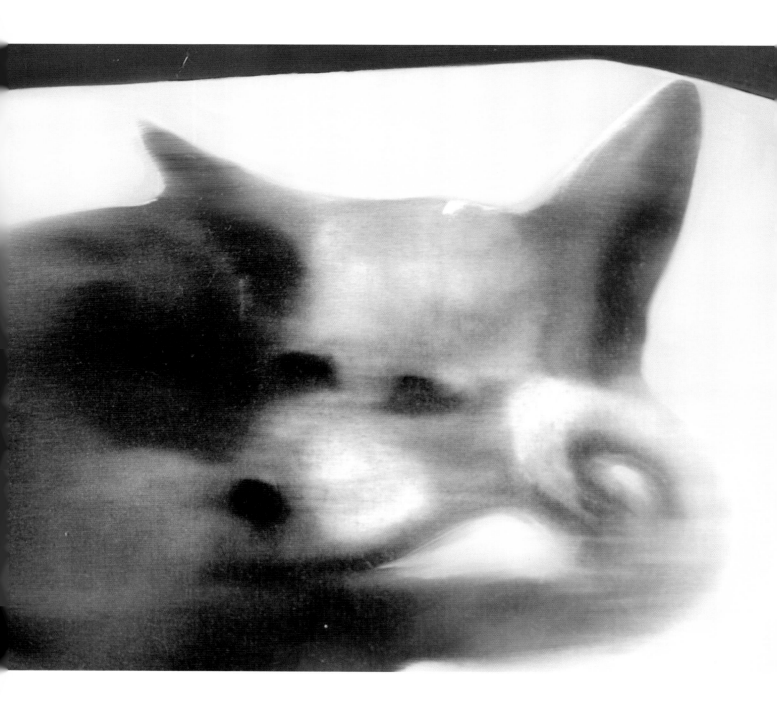

Loop (particolare)

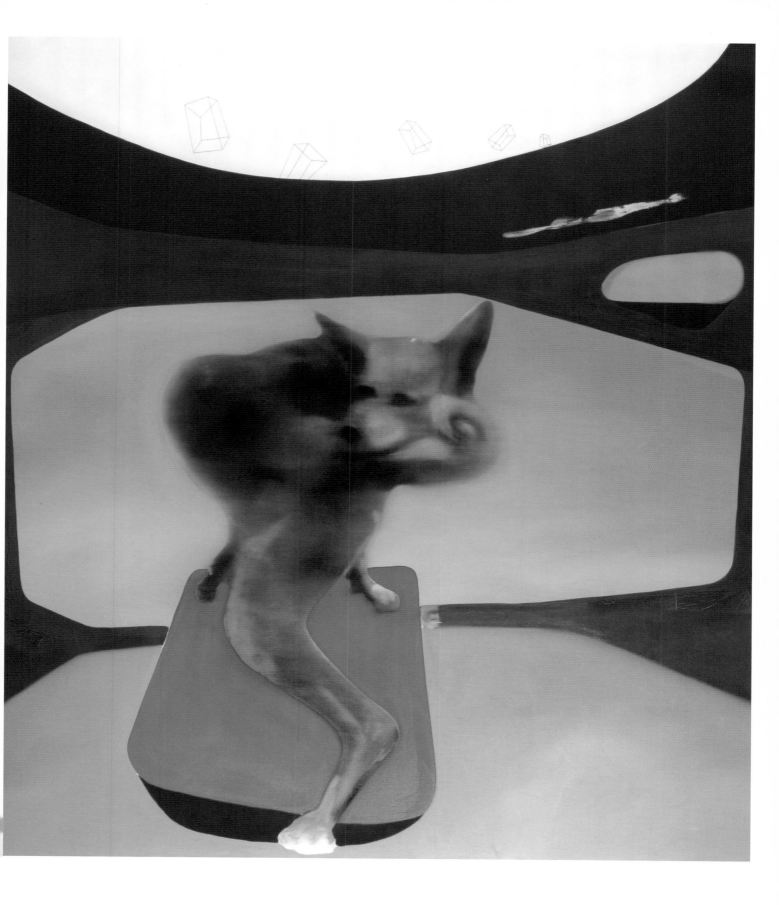

Loop

p. 79: Parterre (particolare)

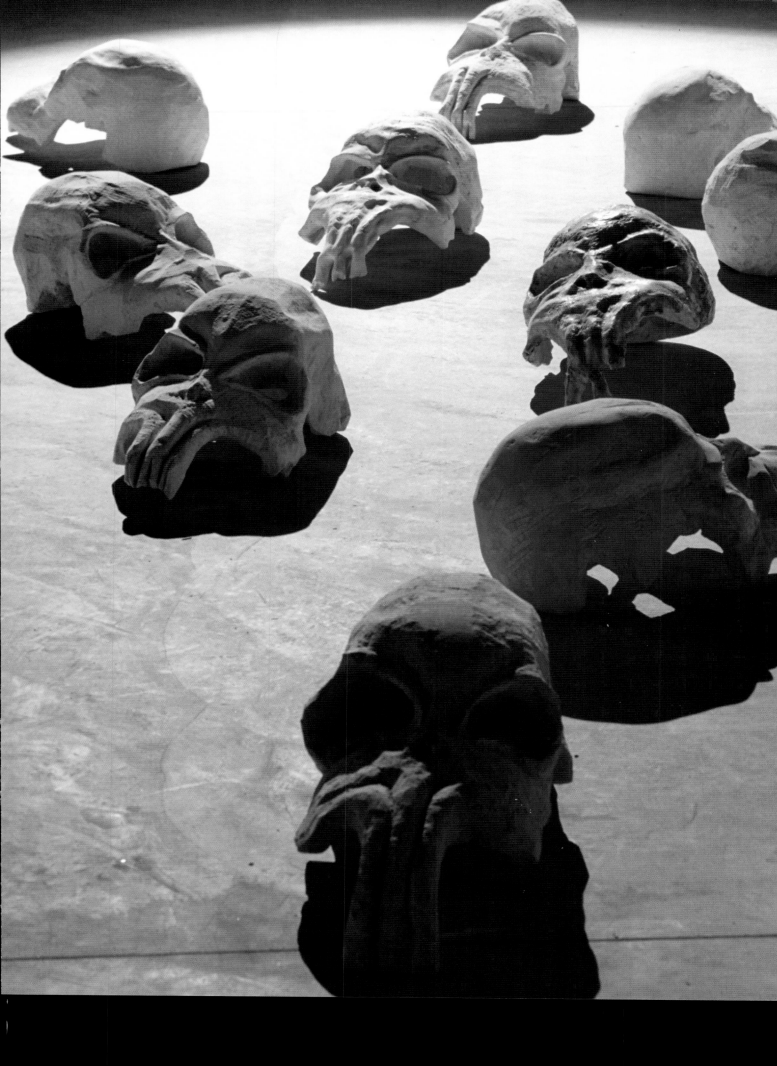

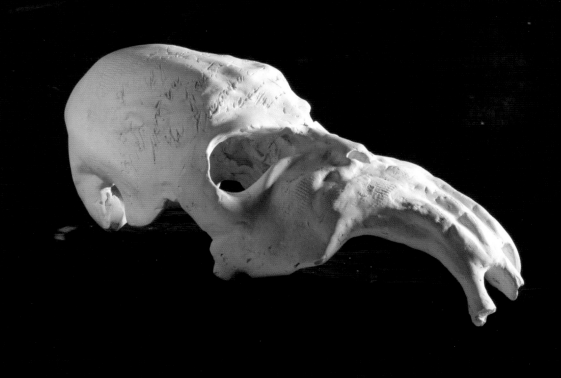

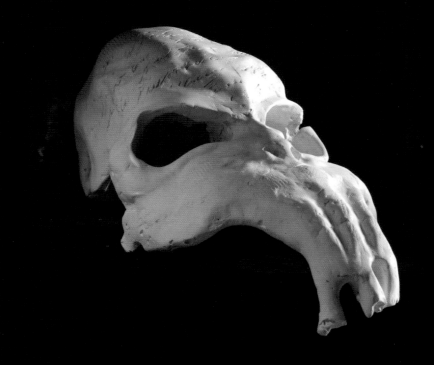

C, dalla serie Parterre

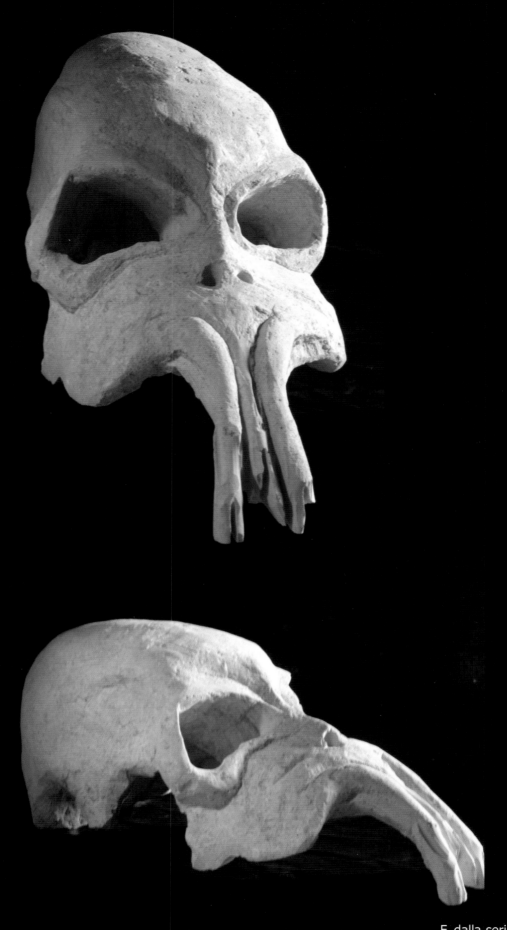

F, dalla serie Parterre

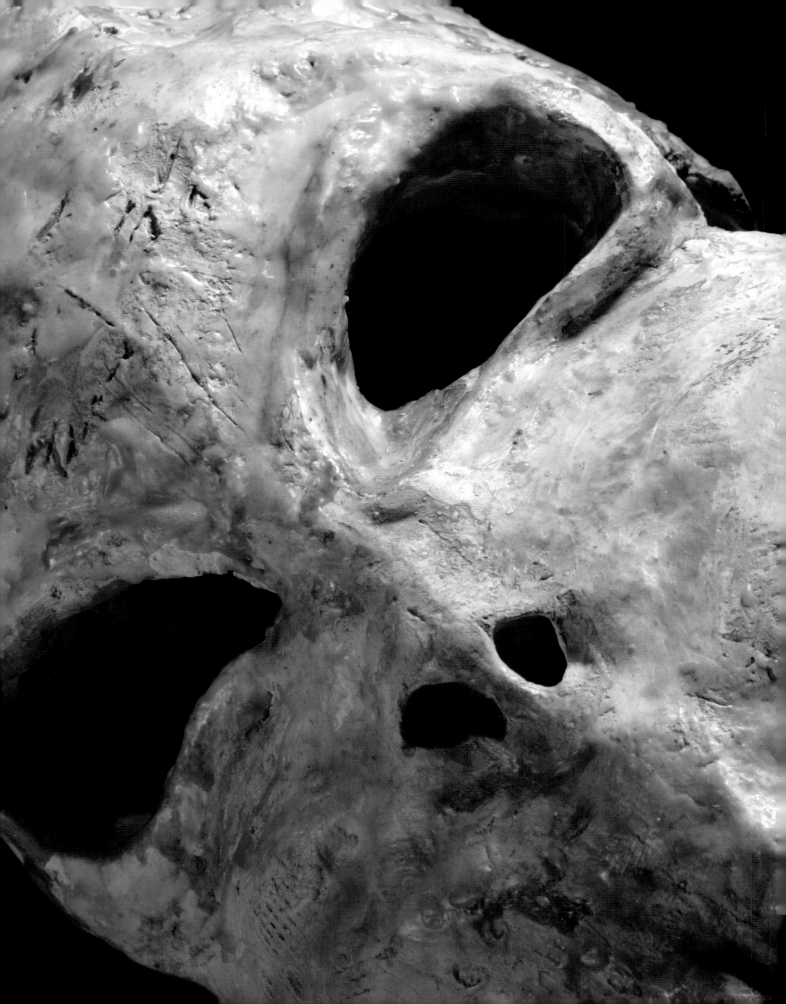

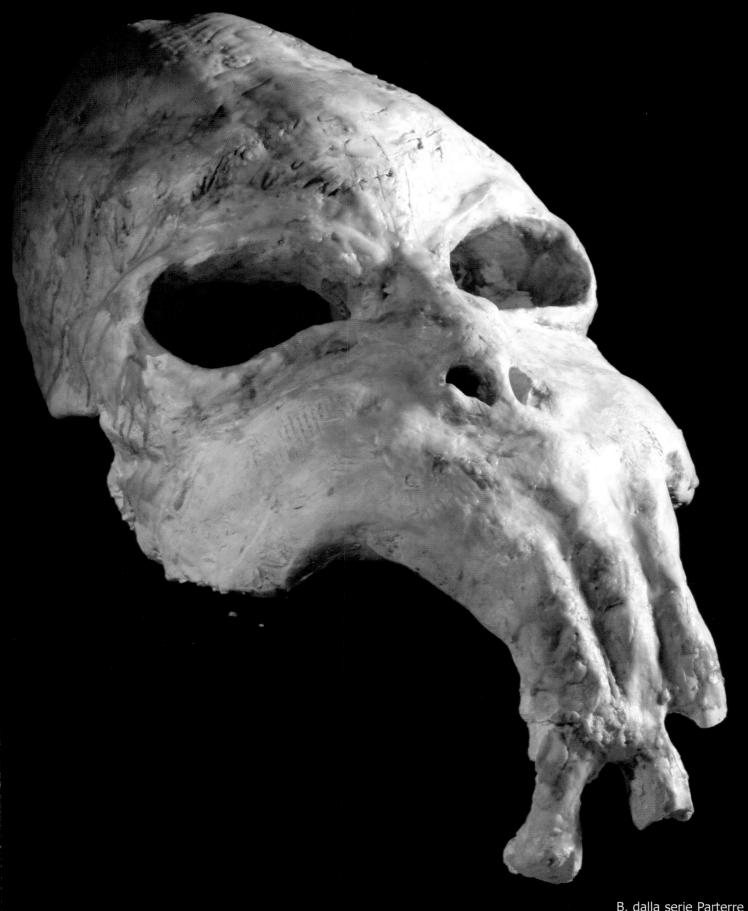

B, dalla serie Parterre
B, dalla serie Parterre (particolare)

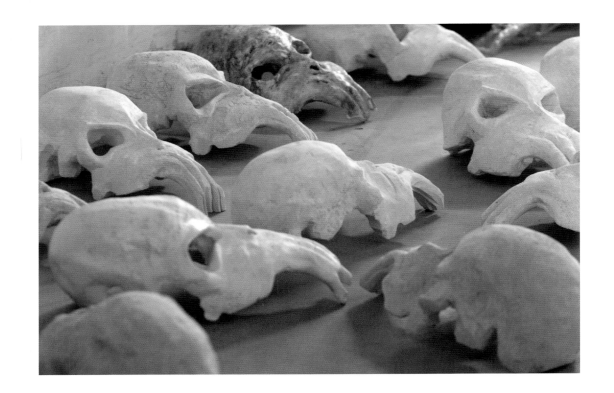

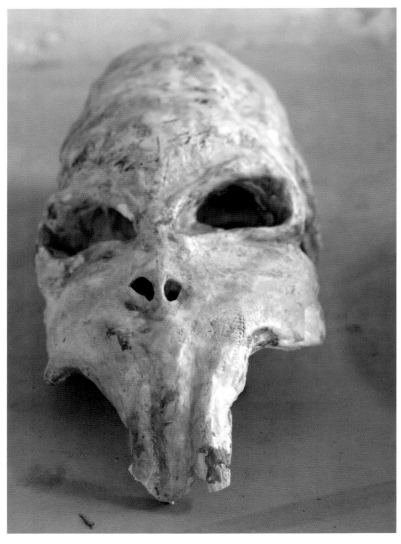

Parterre (particolari)

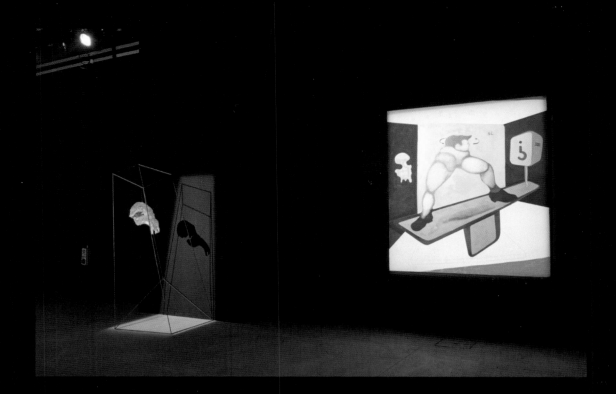

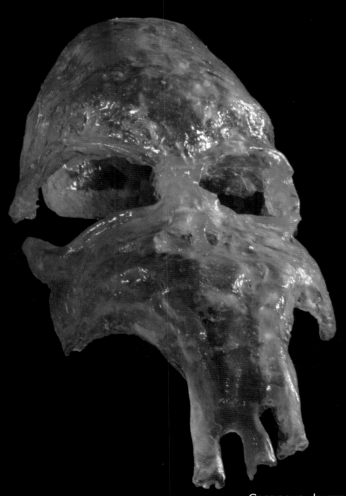

Casanova, la maschera immanente *e* Suprematismo
Casanova, la maschera immanente (particolare)

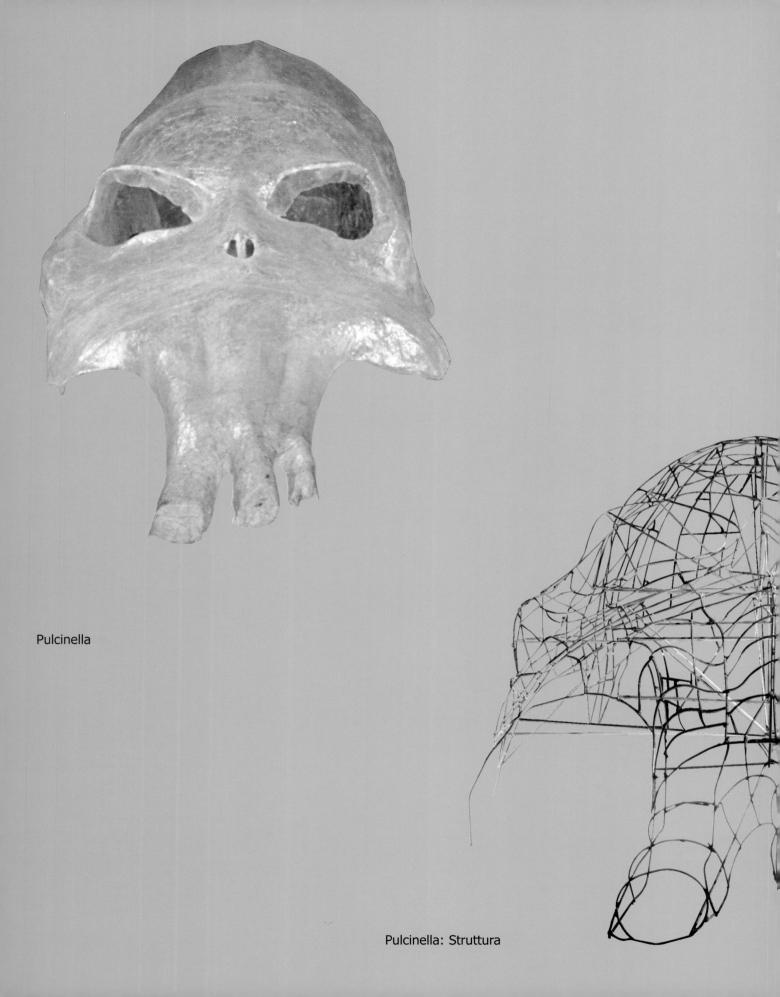

Pulcinella

Pulcinella: Struttura

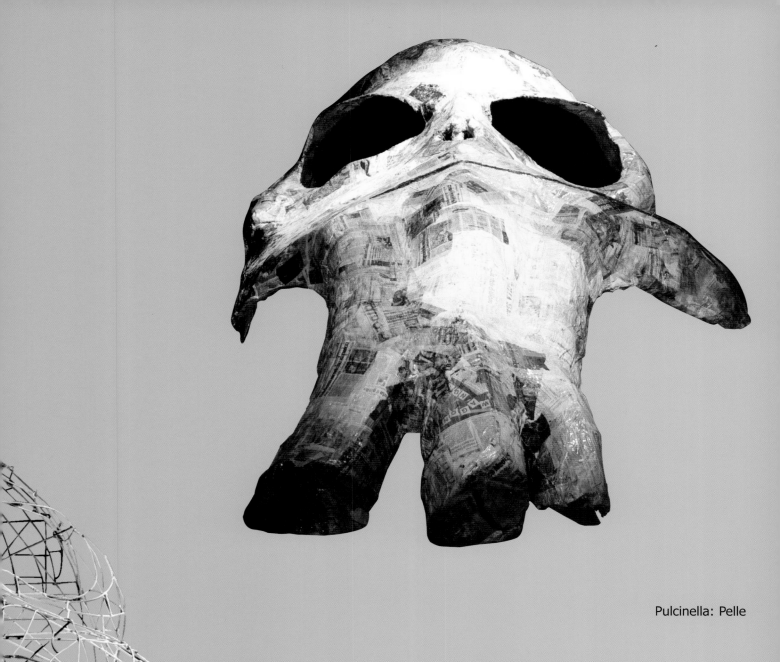

Pulcinella: Pelle

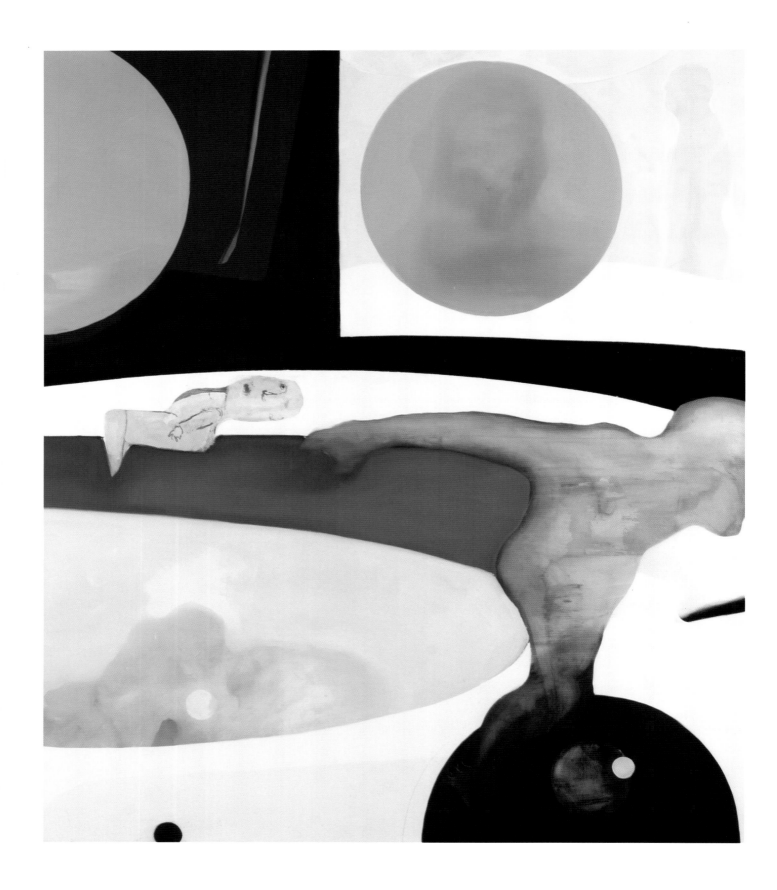

White Spleen

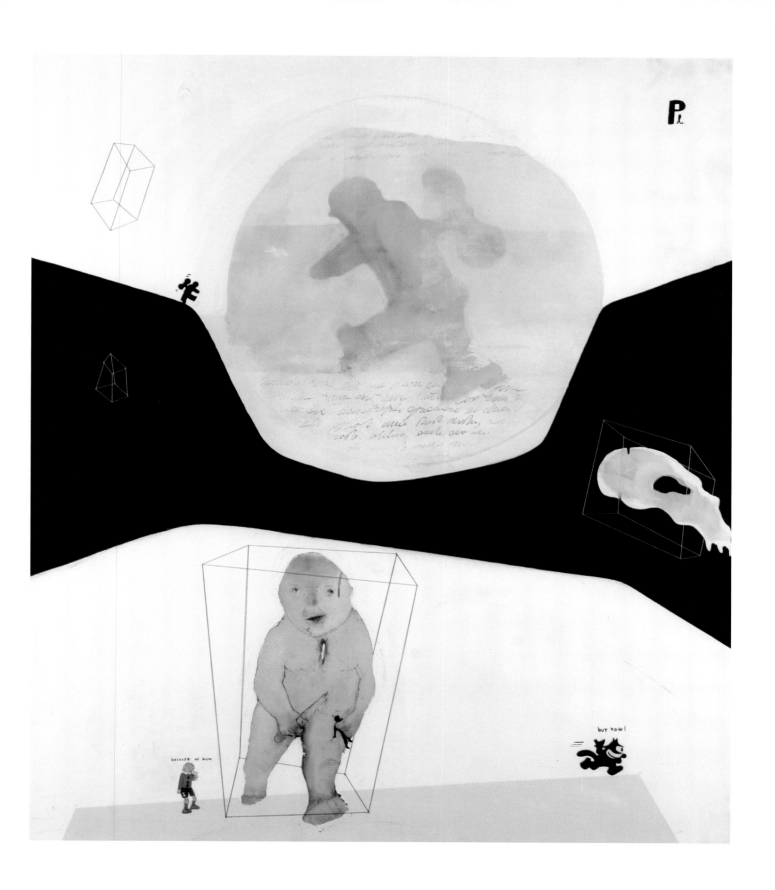

Becouse of mum

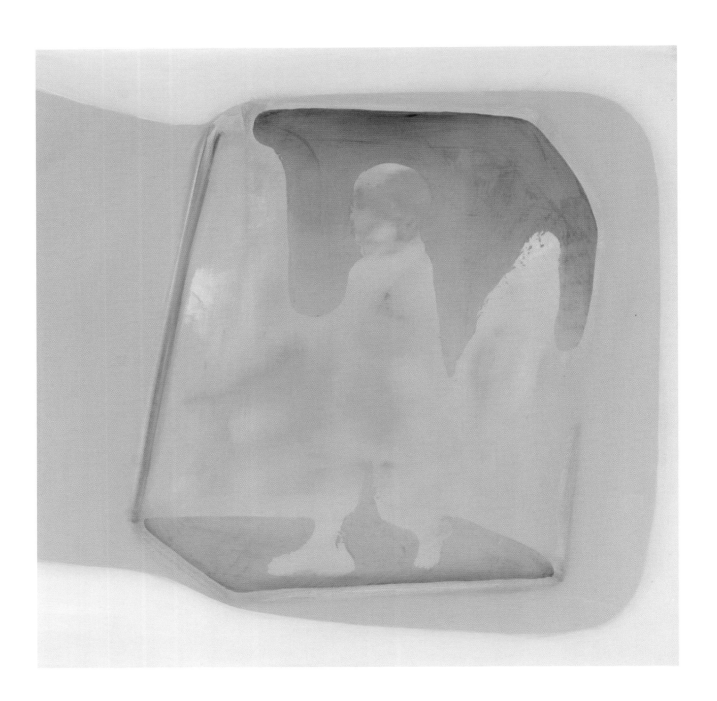

Limbo

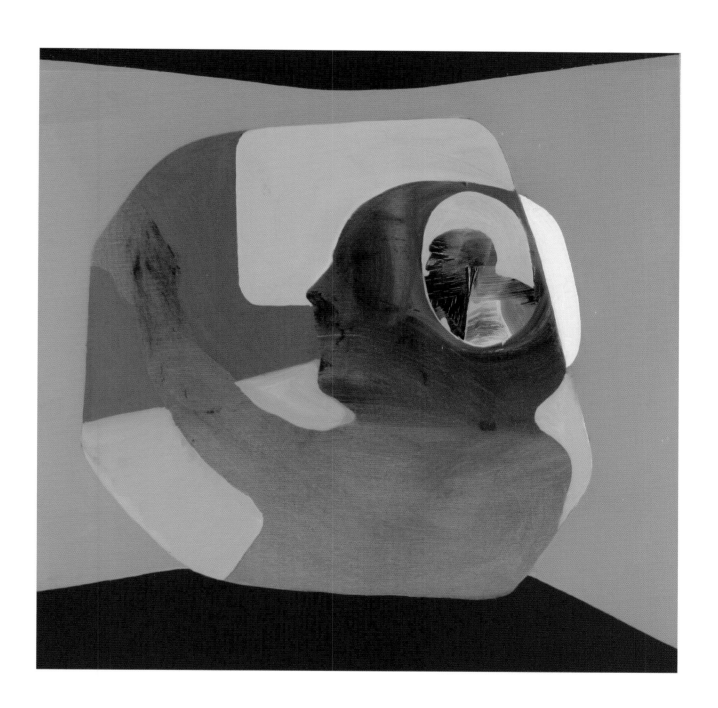

Scatola cinese

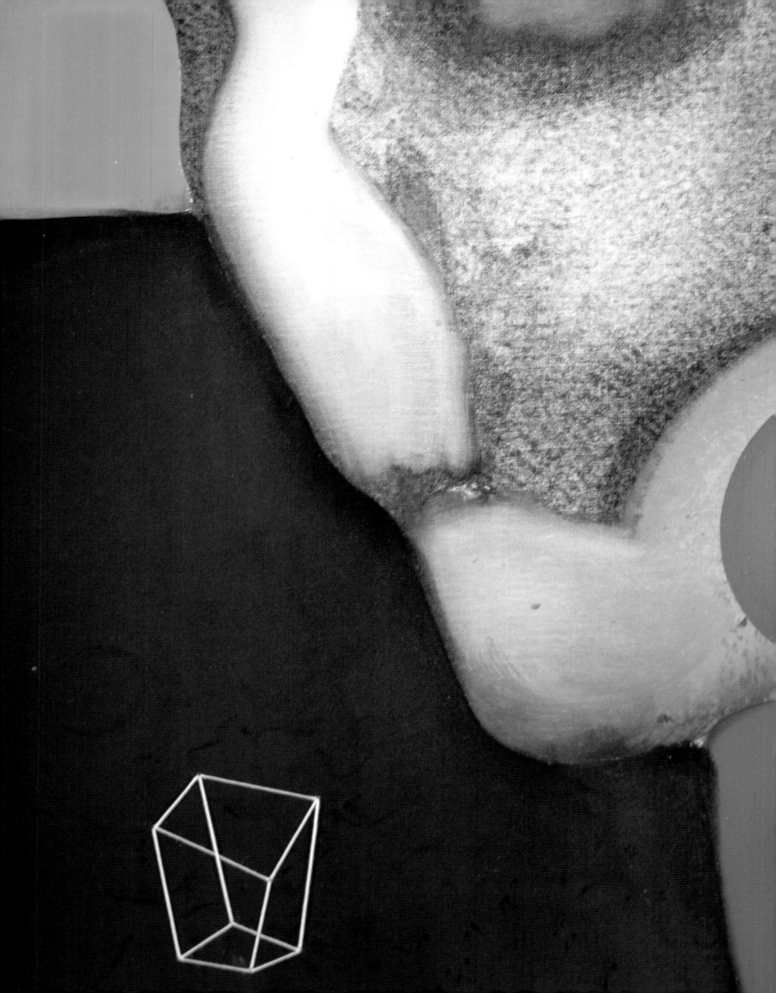

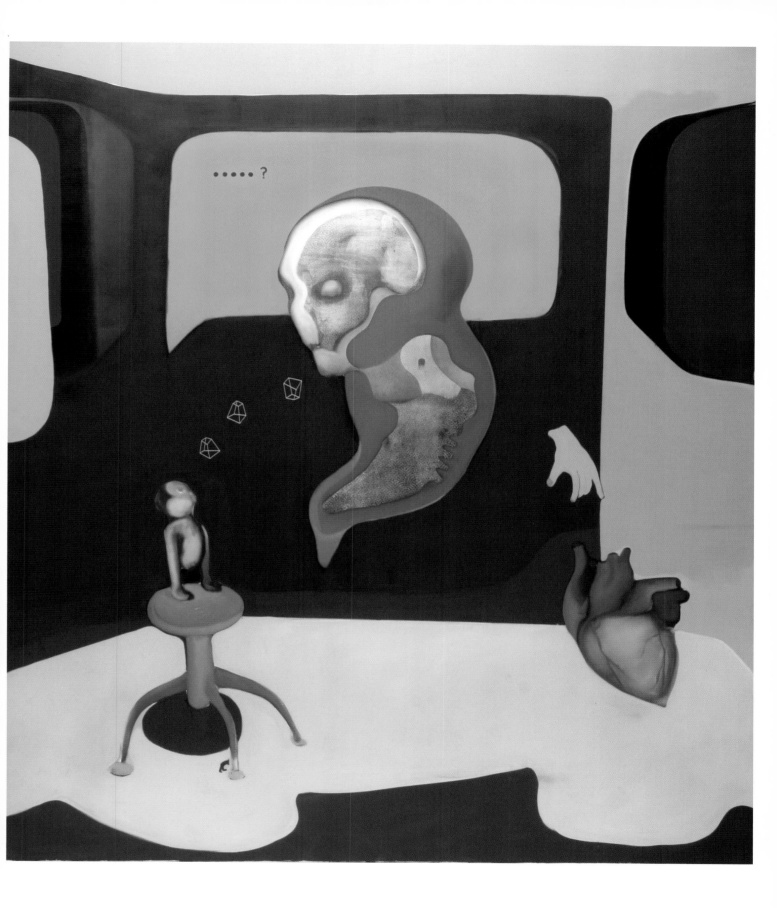

Bloody Mary
Bloody Mary (particolare)

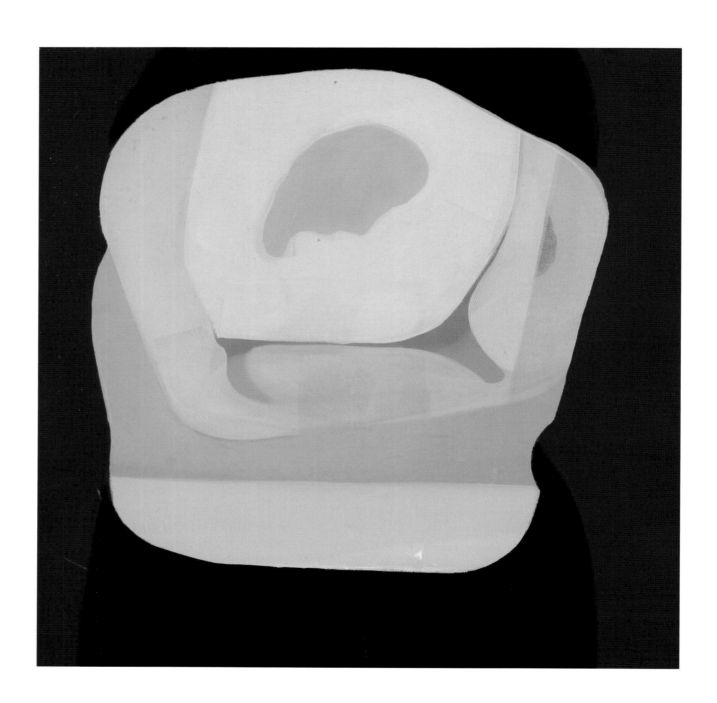

Black mirror

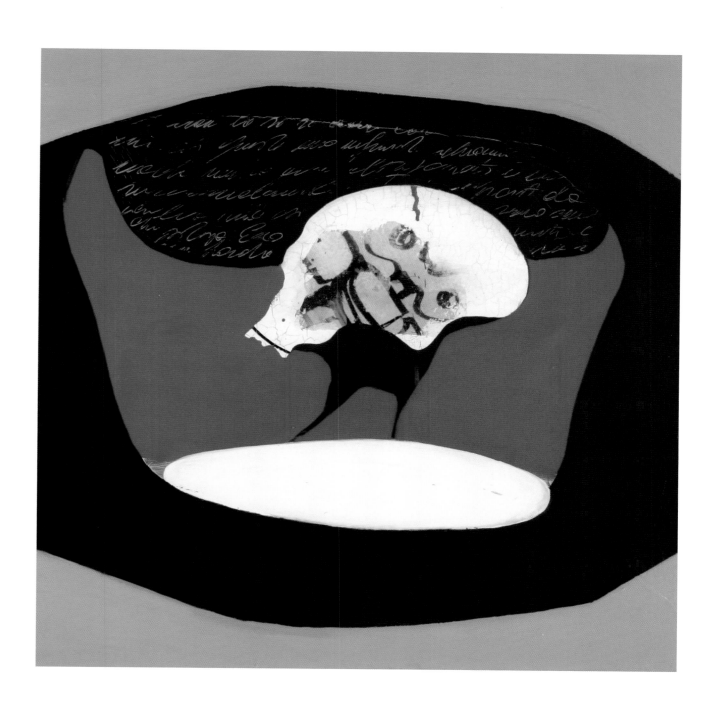

Macchinazione celeste

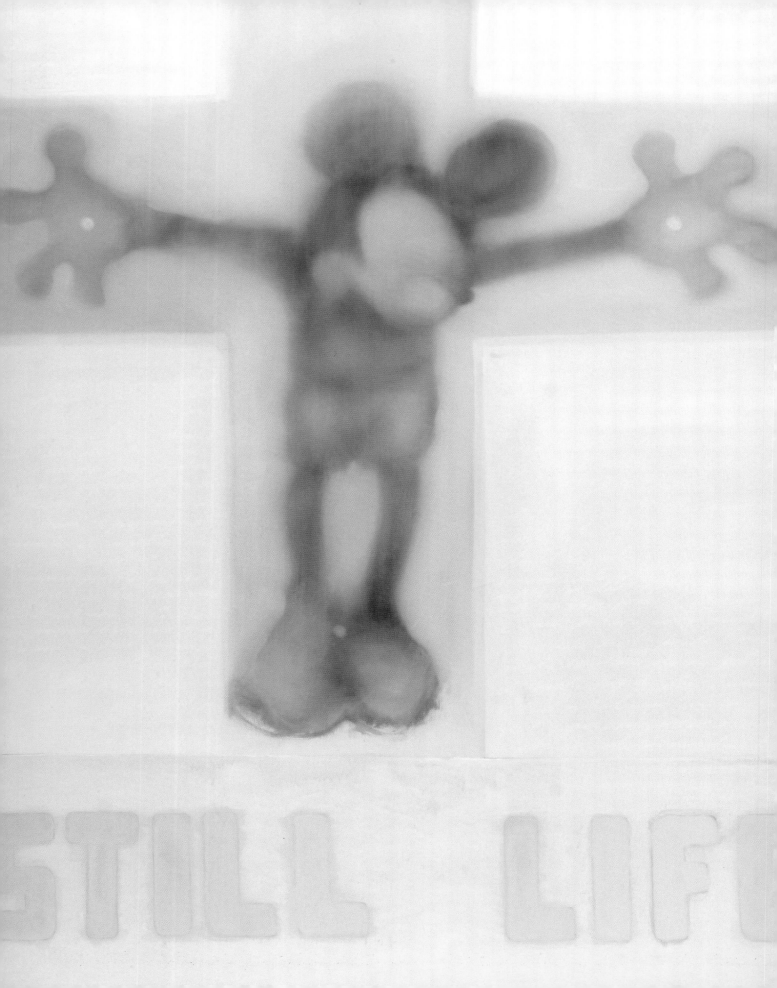

STILL LIFE

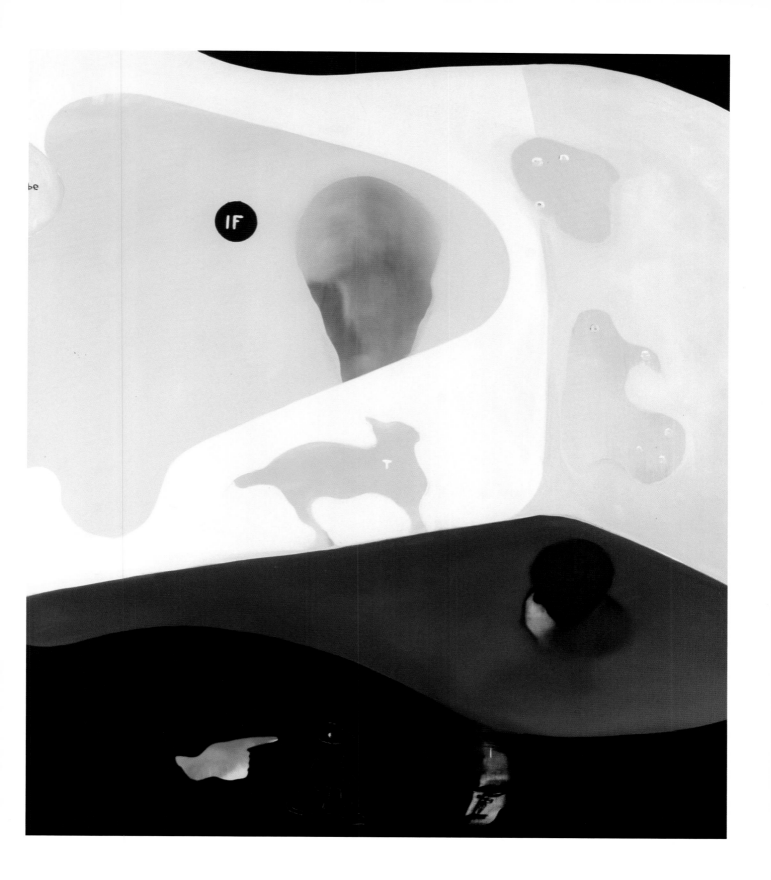

If
◄ Still life

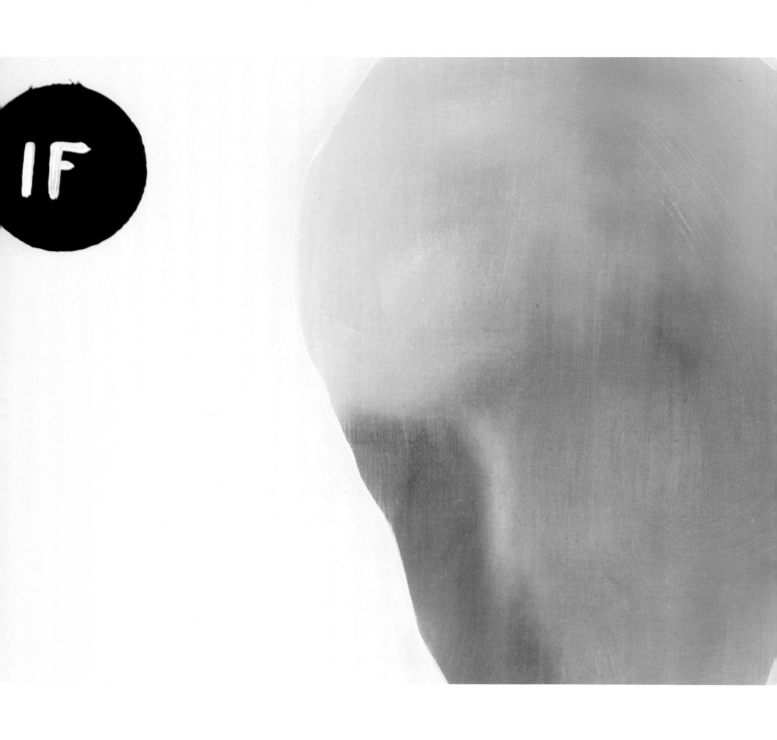

If (particolare)

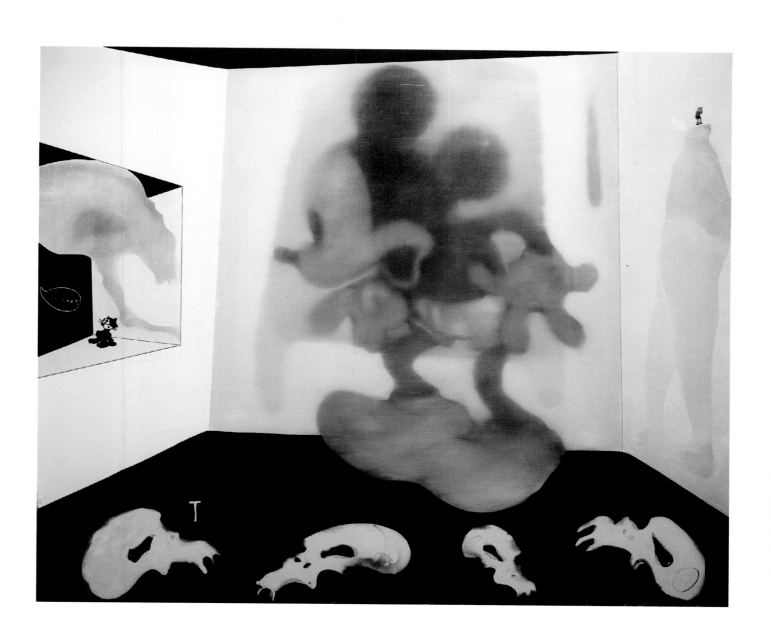

Verba Crucis

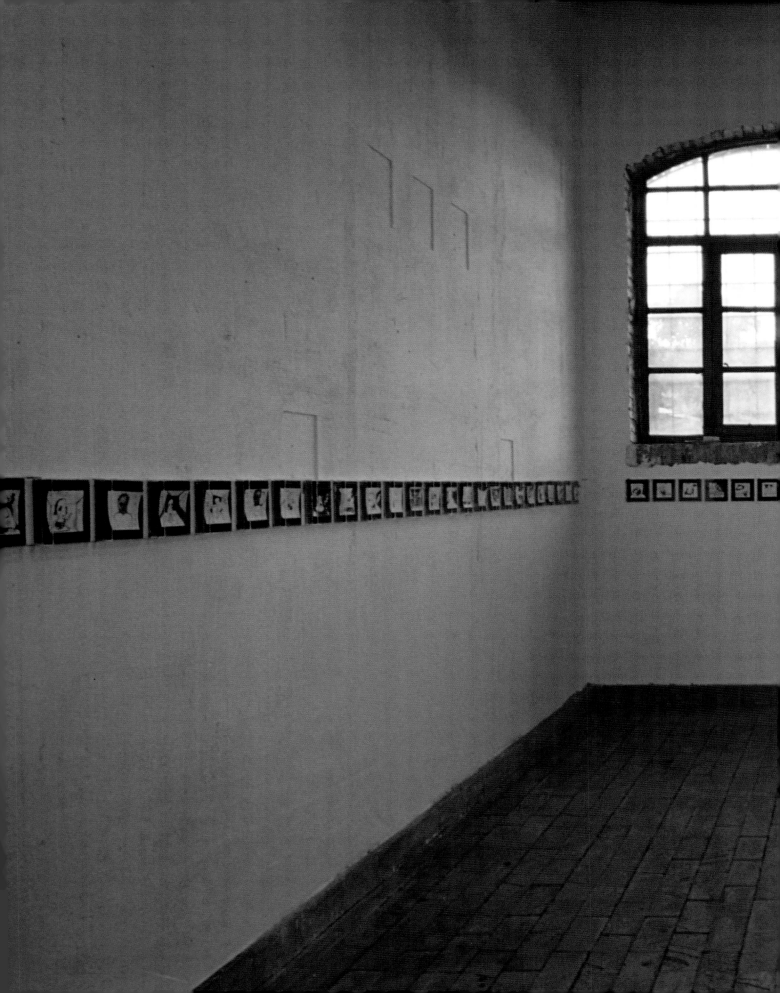

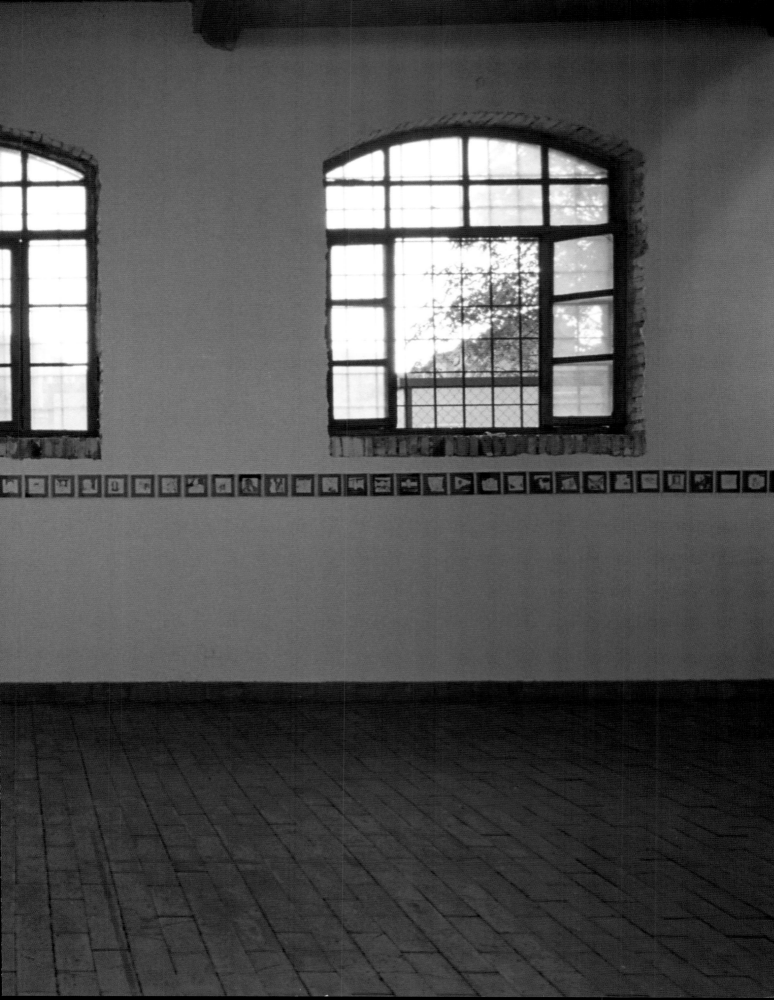

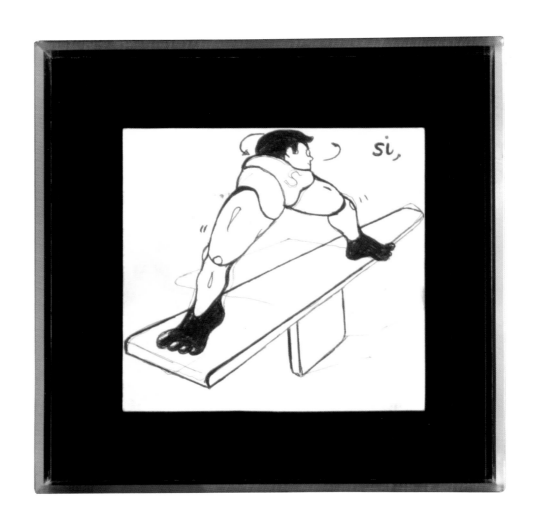

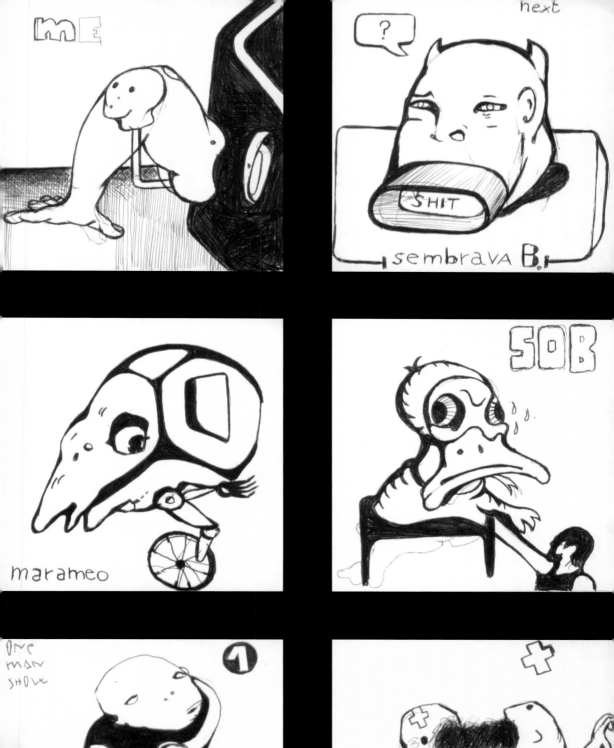

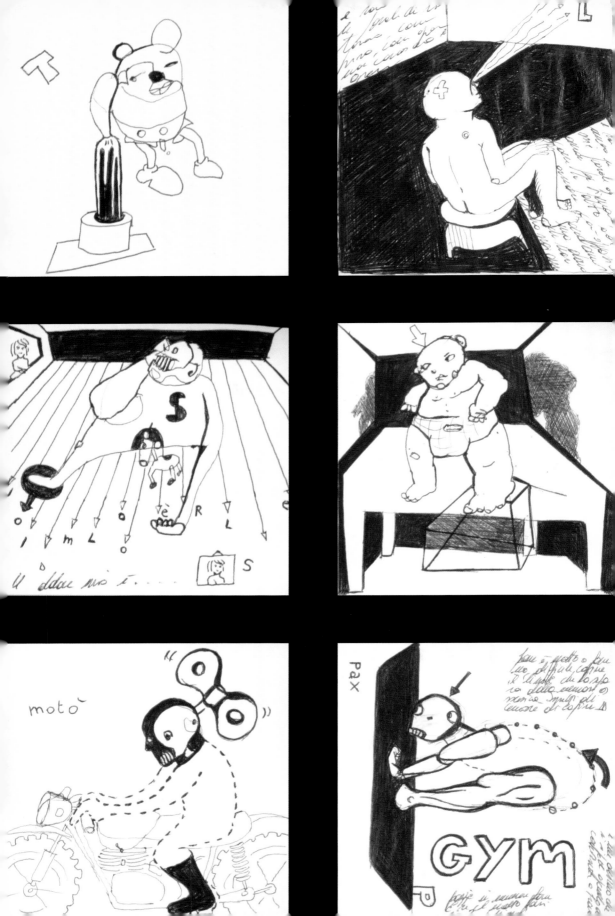

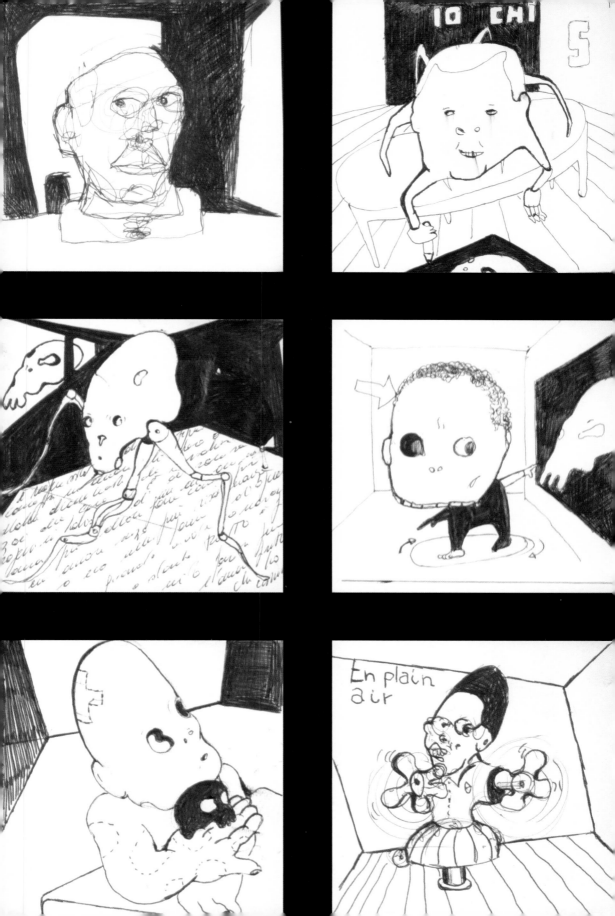

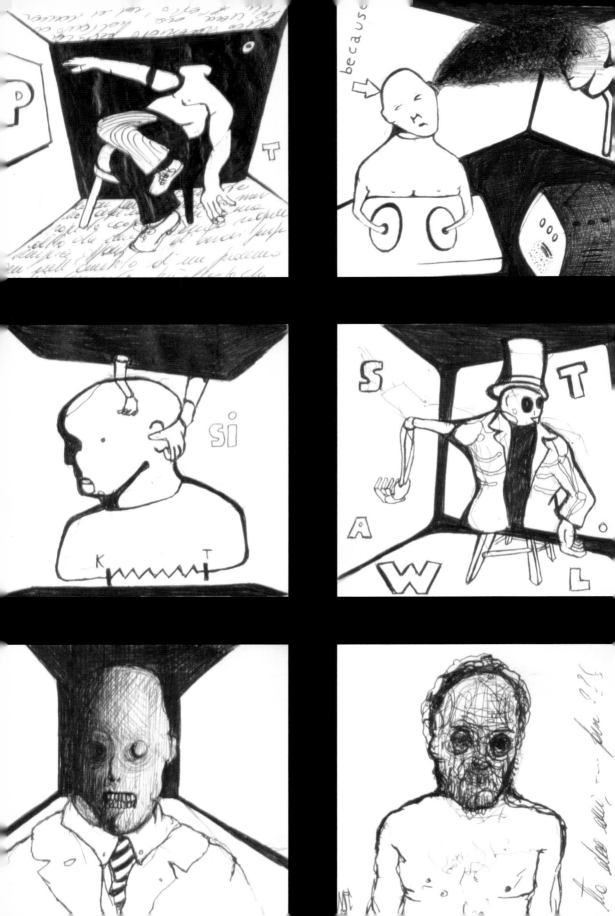

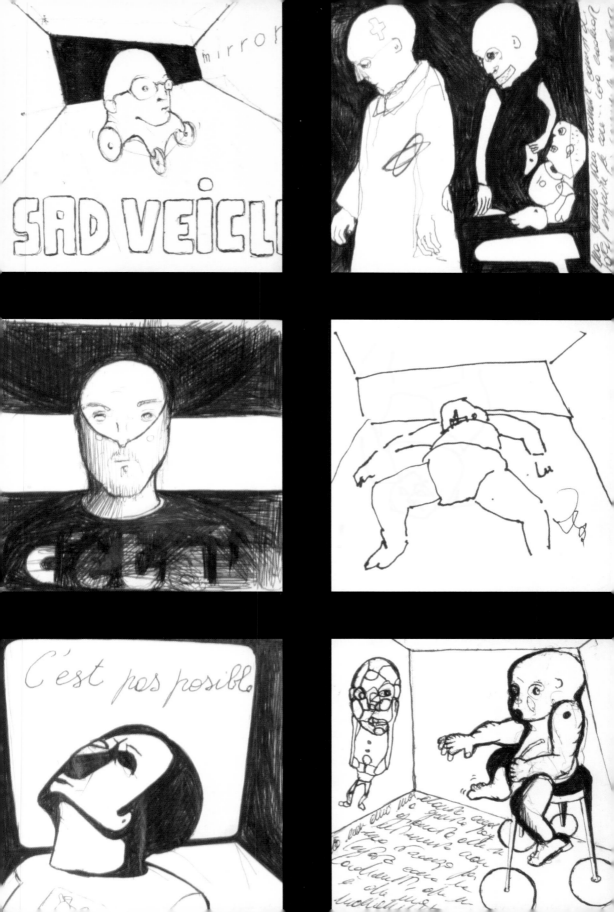

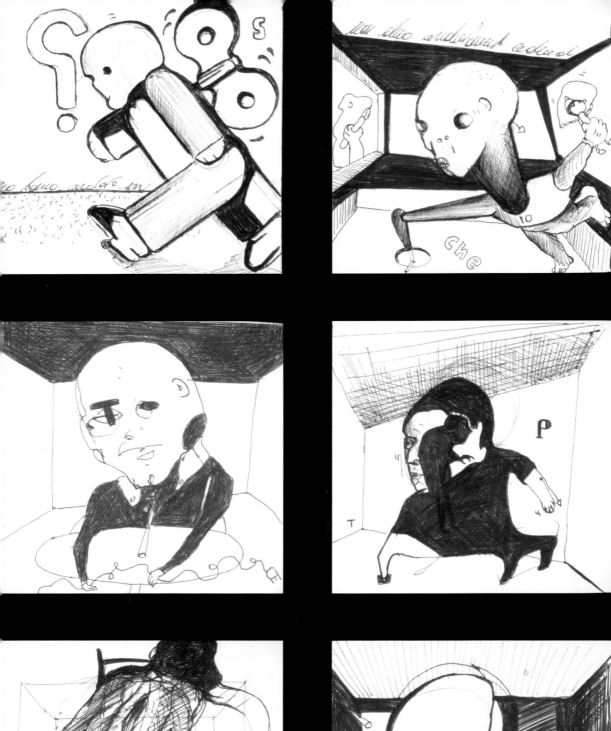

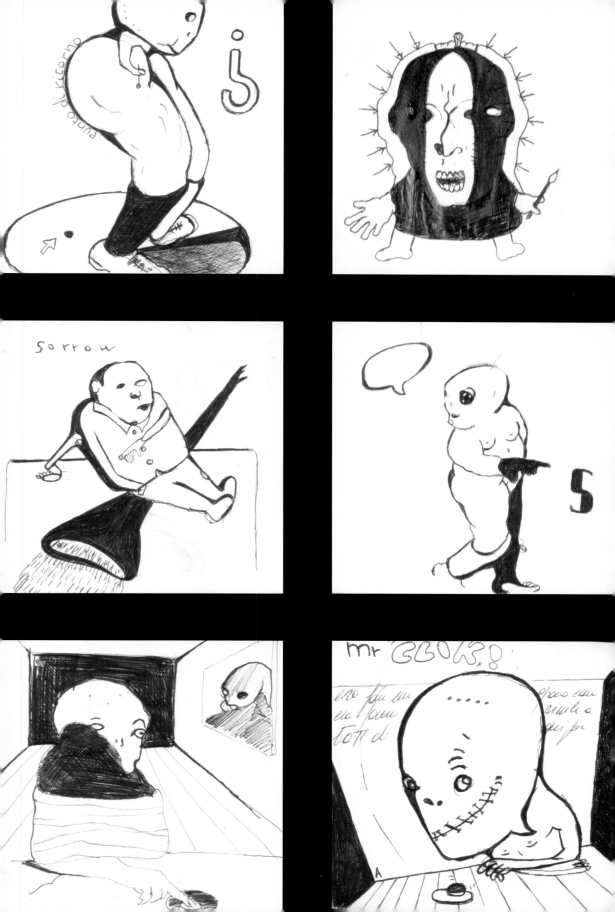

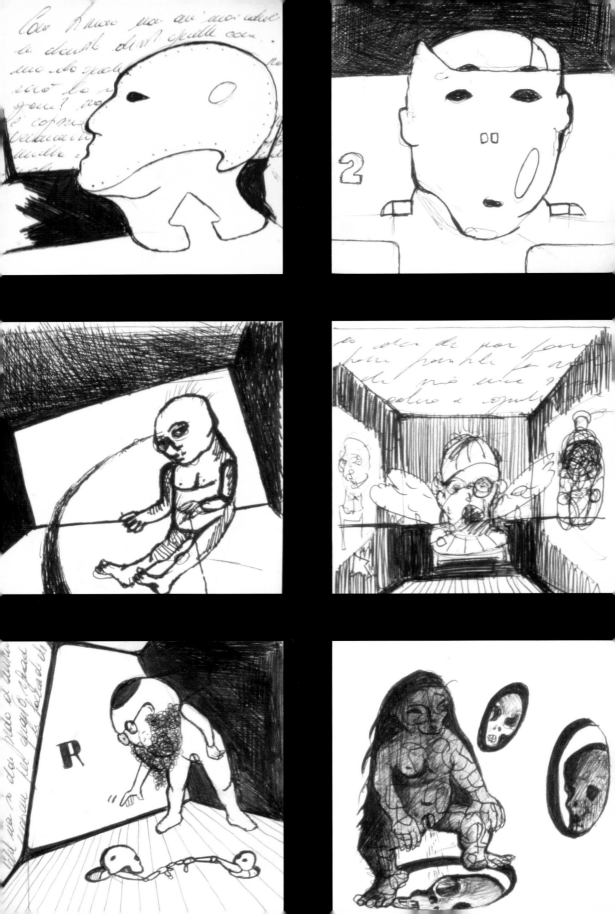

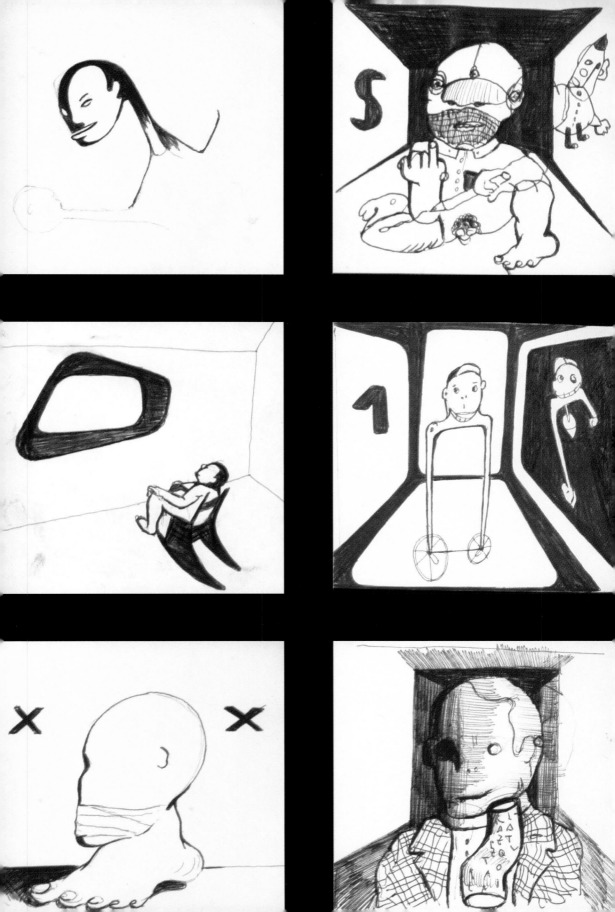

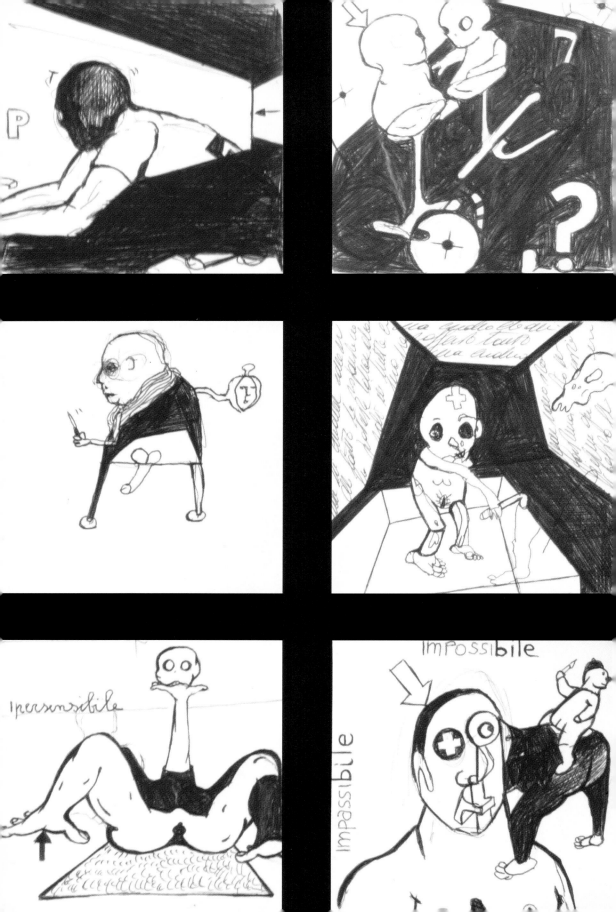

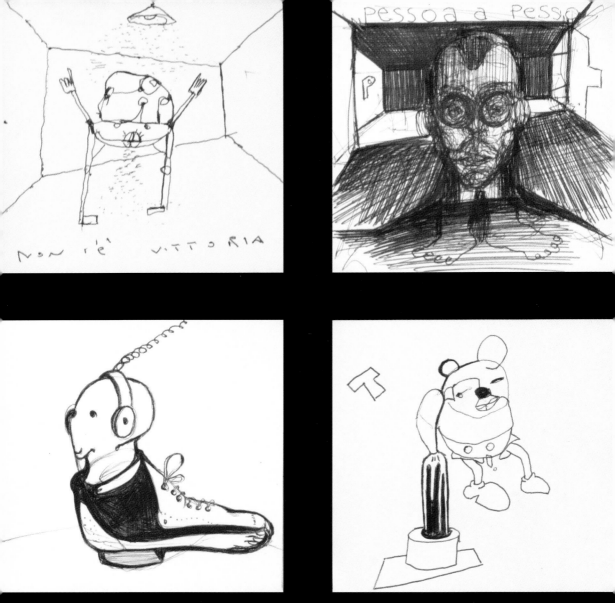

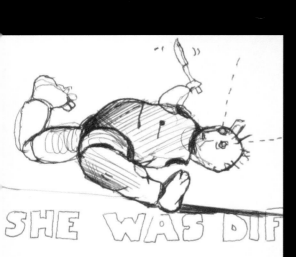

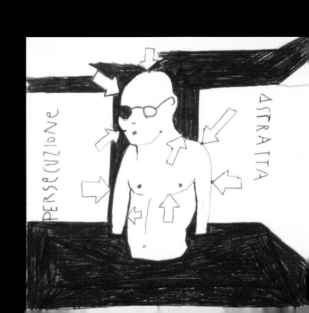

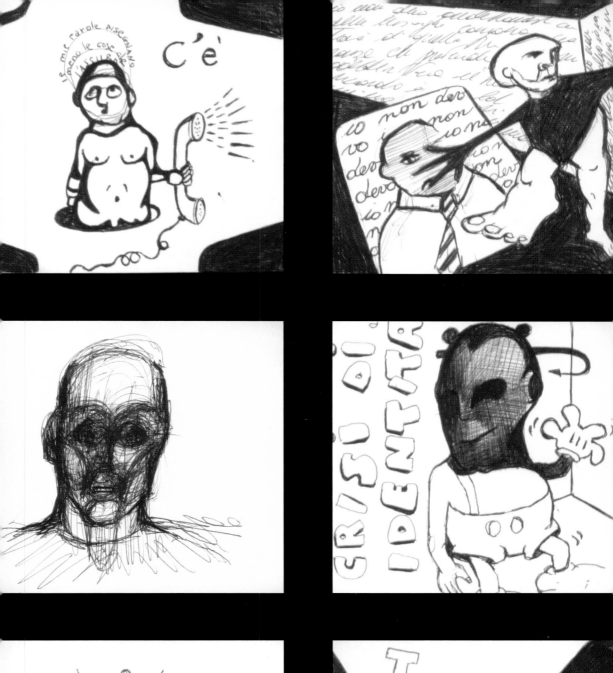

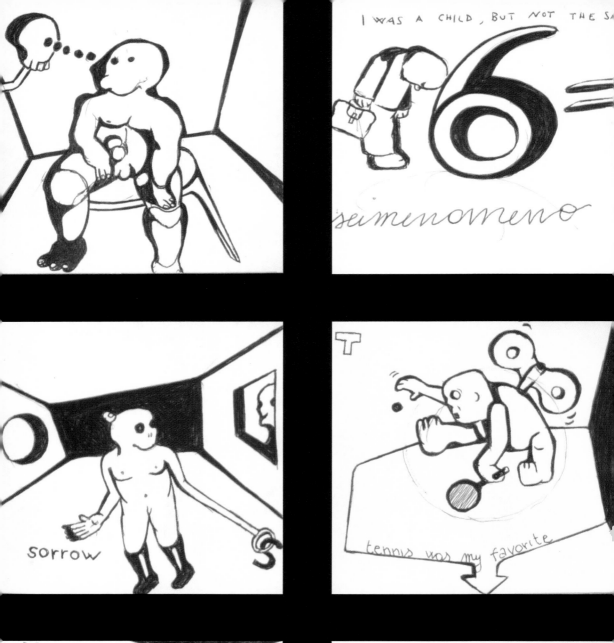

I WAS A CHILD, BUT NOT THE SA

seimenomeno

sorrow

tennis was my favorite

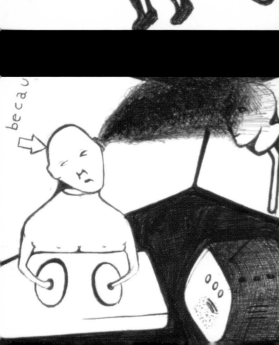

becau

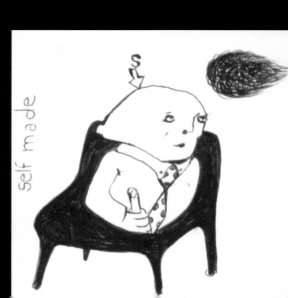

self made

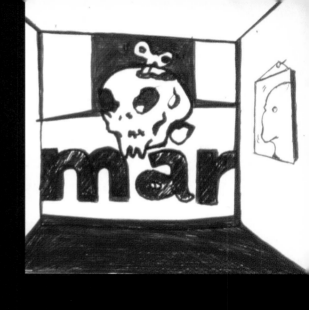
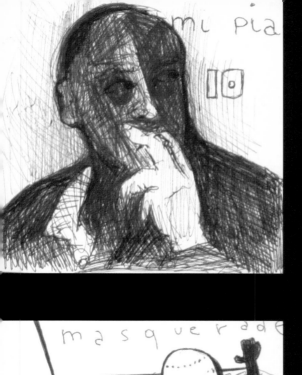
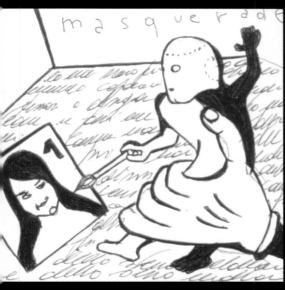
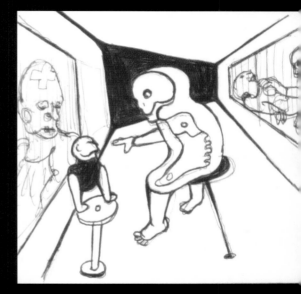
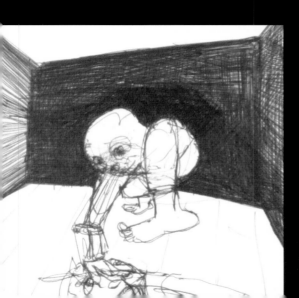
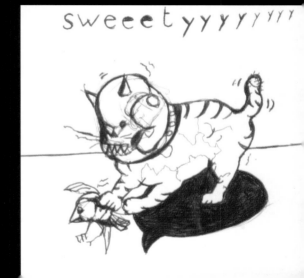

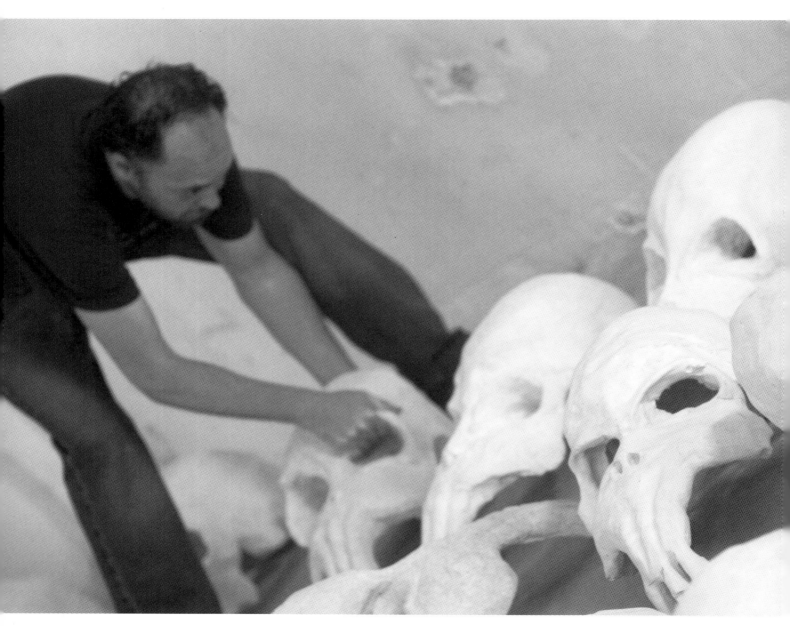

Roma, 2004, photo Walter Capelli, Varese

Marco Fantini

Biografia/Biography

Nato a Vicenza nel 1965, vive e lavora a Milano./Born in Vicenza in 1965, lives and works in Milan.

Mostre selezionate
Selected Exhibitions

1988
Centro Civico della Giudecca, Venezia

1992
Fondazione Bevilacqua la Masa, Venezia, *Giovane fotografia nel Veneto*, a cura di/curated by Italo Zannier

Mother Jones Institute, San Francisco, *International Grant for social photography*

1994
Galleria Bugno Samueli, Venezia, *18x24*

Accademia Carrara, Bergamo, *Donazione per i 25 anni di attività della Galleria Kodak*

1995
Galleria Daniele Romere, Malo, Vicenza

1996
Casa dei Carraresi, Treviso, *Pitture-Il sentimento e la forma-Artisti italiani degli anni '50 e '60*, a cura di/edited by Marco Goldin

Galleria delle Arti, Spazio Lanzi, Bologna

Castello di Ursino, Catania

1997
Amedeo Porro Arte Contemporanea, Vicenza, *Marco Fantini-Opere recenti*, testi critici di/critical essays by Marco Vallora, Emilio Tadini

Amedeo Porro Arte Contemporanea, Napoli, *Napoli Arte Contemporanea*

1998
Palazzo Sarcinelli, Conegliano Veneto, *Palazzo Sarcinelli 1988 – 1998. Una donazione per un nuovo Museo*

2001
Amedeo Porro Arte Contemporanea, *MiArt*, Milano

Galleria Poggiali e Forconi, Firenze, *Genesi di un quadro*, a cura di/curated by Alberto Fiz

Galleria Il Castello, Trento, *Genesi di un quadro*, a cura di/curated by Alberto Fiz

Galleria Poggiali e Forconi, *Artissima*, Torino

2002
Galleria Poggiali e Forconi, *Bologna Arte Fiera*, Bologna

Galleria Poggiali e Forconi, *MiArt*, Milano

Galleria Poggiali e Forconi, *Artissima*, Torino

2003
Galleria Poggiali e Forconi, *Arco*, Madrid
Palazzo Leone da Perego, Legnano, *Giovanni Testori. Un ritratto*, a cura di/curated by Flavio Arensi

Antonio Battaglia Arte Contemporanea, Milano, *Ex–Cursus*, testi critici di/critical essays by Alessandro Mendini, Alessandro Riva

Galleria Poggiali e Forconi, *Fiac*, Paris

Galerie Beukers, Rotterdam, *Acqua*, a cura di/curated by Marco Vallora

Galleria Repetto e Masucco, Acqui Terme

Galleria Poggiali e Forconi, *Bologna Arte Fiera*, Bologna

Galleria Poggiali e Forconi, *MiArt*, Milano

2004
MACI, Museo di Arte Contemporanea di Isernia, *L'Arte in Testa*, a cura di/curated by Luca Beatrice

Basilica Palladiana, Vicenza, *Borsa Valori*, a cura di/curated by Stefania Portinari

Castello Malaspina, Massa, *Viaggio in Italia*, a cura di/curated by Alessandro Romanini

Teatro India, Roma, *Marco Fantini*, a cura di/curated by Luca Beatrice

Elenco delle Illustrazioni
List of Illustrations

Sommario/Contents

Per saperne di più su Charta
ed essere sempre aggiornato
sulle novità entra in

To find out more about Charta,
and to learn about our most recent publications, visit

www.chartaartbooks.it

Finito di stampare nel mese di settembre 2004
da Bandecchi e Vivaldi, Pontedera
per conto di Edizioni Charta